대양의 느낌

대양의 느낌

영화와 바다

에리카 발솜 지음

손효정 옮김

●●●●●A

일러두기

— 이 책은 Erika Balsom, *An Oceanic Feeling:
 Cinema and the Sea* (Govett-Brewster Art
 Gallery, 2018)를 옮긴 것이다.
— 본문의 []는 원문의 이해를 돕기 위해
 옮긴이가 보충한 내용이다.
— 지은이가 본문에서 인용하는 책의 경우
 국역본이 있으면 최대한 그 서지사항을
 달아주었다.
— 외국 인명/지명 등의 표기는
 국립국어원에서 펴낸 외래어표기법을
 원칙으로 하되, 국내에서 널리 사용되는
 것은 관행을 따르기도 했다.

『대양의 느낌: 영화와 바다』가 언제, 어디서 시작된 걸까? 대답하기 쉽지 않다. 이 책은 2017년과 2018년 사이 뉴질랜드 뉴플리머스의 고벳-브루스터 갤러리에서 내가 참여했던 큐레이토리얼 레지던시의 결과물이다. 레지던시 기간 동안 동시대 무빙 이미지 작가들의 작품을 조명하는 동명의 전시와 상영 프로그램이 함께 열렸다. 그러나 이 책에 담긴 생각은 그전부터 내 머릿속에 있었다. 2014년 포고 아일랜드 아트^{Fogo Island Arts}에서 레지던시를 하던 중 나는 최근의 실험 다큐멘터리에서 바다가 자주 다뤄지는 경향에 대해 생각하기 시작했고, 그런 작품이 바다를 묘사해온 영화의 광범위한 역사 안에서 어떻게 어우러질 수 있을지 궁금해졌다. 포고섬은 이런 사색을 하기에 최적의 장소였다. 인구가 3,000명이 채 되지 않는 이 험준한 섬은 뉴펀들랜드 해안에 자리 잡고 있다. 차갑고 어두운 바다에 둘러싸인 뉴펀들랜드는 캐나다 동쪽 끝에 위치한 또 다른 큰 섬으로, 내가 태어난 곳이기도 하다. 뉴펀들랜드는 과거에 풍부한 대구 어획량 탓에 식민지가 됐고, 이 지방의 발전은 바다와 불가분의 관계에 있었다. 내가 어렸을 때는 장기간의 과잉 어획으로 섬의 자원이 고갈돼 경제가 위기에 처했다.

나는 해양 환경의 아름다움과 위험이 깊이 새겨진 곳, 바다 곁에서 살고 죽으며 바다의 끊임없는 변화에서 겸손을 배우는 사람들이 사는 곳에서 자랐다. 그러니 아마도 이 책은 2017년 뉴질랜드의 온화한 해안으로 가기 훨씬 전에, 그때 그곳에서부터 시작됐을지도 모른다.

영화사 전반에 걸쳐 특정한 모티프 한 가지를 추적하는 일은 필연적으로 특이하고 시네필적인 작업이다. 이 책을 연구하는 동안 나는 수많은 영화를 봤다. 좋은 영화와 나쁜 영화, 오래된 영화와 새로운 영화, 잘 알려지지 않은 영화와 유명한 영화 할 거 없이 말이다. 이 책에서 나는 내 전문 분야를 반영하여 아티스트 필름과 다큐멘터리에 큰 관심을 기울이지만, 바다가 스크린 위에 나타난 무수한 방법에 대한 폭넓은 설명을 제공하기 위해 시작부터 대중적인 장르 또한 다루려고 했다. 하지만 『대양의 느낌: 영화와 바다』는 포괄적이거나 체계적이지 않다. 특히 매우 방대한 주제를 다루는 탓에 나는 늘 이책이 너무 짧고 압축되어 있다고 느낀다. (아마도 이것이 내가 그다음에 쓴 『텐 스카이스』—제임스 베닝의 동명의 2004년 영화에 대한 책—에서 자연 요소를 계속 생각하면서도 이 책과 반대의 전략을 취해 한 작품에만 아주 깊게 초점을 맞춘 이유일지도 모른다.) 토론할 가치가 있는 영화가 너무 많이 누락됐다. 한국 독자들은 분명 한국 영화에서 가져온 사례가 하나도 없음을 당혹스럽게 눈치챌 것이다. 책이 출판되고 얼마 지

나지 않아 런던에서 〈갯마을〉(김수용, 1965)의 상영회에 참석했는데, 영화를 보자마자 이 영화가 책에서 다뤄졌어야 했고 만약 책을 쓰는 동안 이 영화를 알았더라면 분명히 그랬을 거라고 생각했다. 이런 영화들이 셀 수 없이 많다. 나는 독자들이 이 책을 결정적인 진술보다는 편파적이고 도발적인 샘플링으로, 다른 사람들이 이어갈 수 있는 겸손한 출발로 접근해주기를 바란다.『대양의 느낌: 영화와 바다』는 상상력을 자극하고, 영화와 바다가 풍부하게 얽힌 역사를 통해 독자들이 자신만의 여정을 떠나기 위한 배에 승선하도록 유도하는 것을 목표로 한다.

— 2023년 8월, 런던에서

서
문

나는 퇴적암과 진흙 위를 걷고 있다. 바다에 거의
다 왔다. 파도 소리가 들린다. 도착하면 바다 사진을
찍어야겠다고 생각한다. 그런데 찍지도 않은 그
사진을 어디선가 이미 본 것만 같다. 바다 사진은 너무
흔하니까. 사람들은 바다에 가면 사진을 찍어
앞다투어 업로드 한다. 수많은 바다 사진이 전 세계의
컴퓨터를 통해 밀려들며 순환한다. 궁금해진다.
이 물, 지금 해변에서 멀어지고 있는 바로 이 물이,
누군가 이 물의 사진을 찍을 다른 곳에 도달할 수 있을까?
우리는 모두 같은 바다의 사진을 찍고 있는 걸까?
— 샬럿 프로저 & 코린 스원, 〈HDHB〉, 2011

1930년에 출간된 『문명 속의 불만』에서 지그문트 프로이트는
로맹 롤랑의 개념인 '대양의 느낌$^{oceanic\ feeling}$'을 논하며, 이를 나
와 외부 세계 사이의 끊을 수 없는 유대감이라고 정의한다. 프
로이트가 이해한 대양의 느낌은 자율성이나 지배를 주장하기
보다는 무한성, 무경계성, 상호연결성의 감각 때문에 자아의
온전함이 상실되거나 적어도 위태로워지는 유사 신화적 상태

였다. 롤랑은 대양의 느낌이 종교적 심성의 기초를 형성한다고 믿었다. 반면, 프로이트는 대양의 느낌에 종교적 심성이 존재함을 부정하지 않으면서도 그것이 종교성의 원천이라는 데는 동의하지 않았다. 프로이트에게 대양의 느낌은 그가 크리스티안 그라베의 1835년 희곡「한니발」의 한 구절에서 발견한 앎과 유사한 것이었다. "나는 이 세상 밖으로 떨어질 수 없다 Out of this world, I cannot fall ."[1]

　이 책은 신학적 해석에서 탈피해 대양의 느낌을 수용한 프로이트의 이해를 확장하면서 그의 은유를 문자 그대로 받아들여, 이 "외부 세계 전체와 끊임없이 연결되어 있다는 느낌, 그것과 분리할 수 없는 소속감"을 물의 기원으로 되돌려놓는다.[2] 이 책은 다섯 가지 주제―바다의 자연적 우발성, 해저 촬영의 매력, 연안 노동의 재현, 중간 항로 Middle Passage 와 불법 이민, 그리고 전 세계 해양 순환의 물질성―로 구성된다.『대양의 느낌: 영화와 바다』는 이 다섯 가지 주제를 차례로 살펴보면서, 생태적, 인도주의적, 정치적 위기의 시대에 세계 전체에 속한다는 것이 무엇을 의미하는지에 대한 답을 찾아 바다가 영화에서 재현되어온 역사를 특이한 방식으로 표류할 것이다. 대양의 느낌에서 발견되는 자아의 박탈과 탈인간중심주의는 함축, 기억, 돌봄의 실천을 위한 토대가 될 것이다.

1. Sigmund Freud, *Civilization and Its Discontents*, trans. Joan Riviere (London: Hogarth Press and the Institute of Psycho-Analysis, 1930), 9: [국역본] 지그문트 프로이트, 『문명 속의 불만』, 김석희 옮김 (열린책들, 2020).

2. 같은 책, 9.

육지$^{\text{terra firma}}$를 떠나 대양의 느낌이 주는 유동적인 흐름에 몸을 싣는다는 것은 관점의 급진적인 방향 전환을 취하는 것과 같다. "맞다. 우리는 이 세상 밖으로 떨어질 수 없다. 우리는 완전히 그 안에 있다." 프로이트의 이 진술은 사실일지 모른다. 그러나 오늘날 우리는 이 말이 시사하는 바를 좀처럼 깊게 생각하지 않는다. 그런 생각을 하게 만들 법한 폭력과 참사의 순간들이 점점 더 빠르게 축적되고 있는데도 그렇다.[3] 우리는 우리의 본질적인 상호의존성과 공동의 취약성을 너무 자주 도외시한다. 자율성과 지배에 대한 환상이 생태, 경제 혹은 사교의 영역에서 확산된다. 자족은 신자유주의 이데올로기의 초석이다. 대양의 느낌에서 갖는 상호연결성의 윤리적 요구에 맞게 강화된 조율$^{\text{attunement}}$은—비록 이 윤리적 요구가 롤랑과 프로이트의 설명에서 핵심은 아니지만—인류세$^{\text{Anthropocene}}$로 명명된, 인간의 활동으로 촉발된 환경과 기후변화를 더는 무시할 수 없고, 식민지 인식론의 해체가 여전히 필요한 시대에 우리에게 덜 손상된 삶을 사는 방법을 제시해줄 수 있다.

이 책은 문학 연구자 헤스터 블럼의 제안을 따를 것이다. 블럼은 우리가 바다를 단지 주제로 접근해서는 안 된다고 말한다. "바다의 지구물리학적, 역사적, 상상적 속성은 새로운 인식론—새로운 차원—을 제공한다. 이 새로운 인식론 덕택에

3. 프로이트는 그라베의 희곡을 원어인 독일어 그대로 인용했다. 원문은 다음과 같다: "Ja, aus der Welt werden wir nicht fallen. Wir send einmal darin."

우리는 수면, 깊이, 지구 밖 차원의 자원과 맺고 있는 관계를 고려할 수 있다."[4]『대양의 느낌: 영화와 바다』는 사람들 사이를, 공동체 사이를, 그리고 인간과 비인간 사이를 연결하는 바다의 역할을 탐구하면서 바다를 주제이자 방법으로 받아들인다. 바다를 방법으로 받아들인다는 것은 물속 깊은 곳에서 어떤 친밀감과 책임감, 결속이 생겨나는지 보기 위해 지배의 오만을 거부한다는 것을 의미한다. 이 책은 영화사 전반에 걸친 전 세계의 다양한 영화를 살펴보면서 바다라는 심오하게 신화화된 장소가 어떻게 관계성의 형태를 활성화하는지, 또 어떻게 개인을 넘어, 단일한 영토를 넘어, 자연과 문화 사이 이분법을 넘어서는 사고를 촉구하는지 논의한다.

이를 위해 우리는 낡은 관념과 작별해야 한다. 가령 1957년 『신화론』에서 롤랑 바르트는 바다를 의미의 생산을 마비시키는, 흔적을 남기지 않는 텅 빈 공간이라고 묘사한다. 바다의 소금기 어린 광활함은 기호에 대한 기호학자의 갈증을 절대 해소해주지 못할 것이다. 바르트는 말한다. "우리가 하루에 몇 번이나 아무런 의미도 없는 영역을 지날까? 아주 조금, 때로는 거의 없다. 자, 나는 바다 앞에 있다. 바다는 아무런 의미도, 메시지도 담고 있지 않다. 그러나 해변 위에 얼마나 많은 기호학의 소재가 있는가? 깃발, 표어, 신호, 간판, 옷, 심지어 볕에 그

4. Hester Blum, "Introduction: Oceanic Studies," *Atlantic Studies* 10, no. 2 (2013): 151.

을린 피부까지, 이 모든 것이 나에게 너무 많은 메시지를 전달한다."[5] 바르트는 북적거리는 해변과 고요한 바다를 구분 짓는다. 우리는 이 구별에 어렵지 않게 공감할 수 있다. 육지 위에 사는 우리는 종종 바다를, 앨런 세쿨라와 노엘 버치의 2010년 영화의 제목을 빌려오자면, '잊혀진 공간forgotten space'[6]으로 생각한다. 바다는 인간적이지 않고, 영원 불변하며, 역사를 초월한 것처럼 보인다. 끝이 없어 보이는 파도에서, 그 심대한 공허함에서 어떤 견고한 문화의 표지標識도 눈에 보이지 않는다. 그런데 만약 우리가 해변에 머무는 관광객들이 볼 수 있는 영역 밖으로 벗어나본다면 어떨까? 바다가 정말 아무런 메시지도 담고 있지 않을까? 서사 영화부터 다큐멘터리, 할리우드 영화부터 아티스트 필름까지, 1895년부터 현재로 이어지는 영화의 역사는 그렇지 않다고 말한다.

먼저 할리우드 고전의 단골 소재였던 모험의 바다가 있다. 마이클 커티즈의 해양 누아르 〈울프 선장〉(1941)에서 바다는 육지의 법에 지배받지 않고 선장의 독재적인 통치하에 사는 악당과 도적에게 탈출과 계략, 모험의 공간이다. 〈울프 선장〉에서 이동성과 폐쇄 공포증적인 속성을 동시에 지닌 배의 한정된 공간은 인간의 어두운 과거와 그보다 더 어두운 내면을 들여다볼 수 있는 통로다. 한편 기후 재앙으로 해수면 상승

5. Roland Barthes, *Mythologies*, trans. Annette Lavers (London: Vintage, 2000), 12: [국역본] 롤랑 바르트, 『현대의 신화』, 이화여자대학교 기호학연구소 옮김(동문선, 1997).

6. [옮긴이] 앨런 세귤러와 노엘 비치의 〈잊혀진 공간(The Forgotten Space)〉(2010)은 국내에서 정식 개봉된 적은 없지만 2011년 전주국제영화제에서 소개된 적이 있다.

을 겪는 바다가 있다. 이 바다는 과장된 블록버스터 〈워터월드〉(1995)나 명상적 실험주의가 돋보이는 벤 리버스의 〈슬로우 액션〉(2011)에서 물에 잠긴 세계로 나타난다. 또 루이스 헨더슨과 필리파 세자르의 〈선스톤〉(2017) 속 등대지기나 장 그레미용의 〈폭풍우〉(1941) 속 예인선 선장처럼 바닷가에서 혹은 바다 위에서 일하는 사람들이 있다. 부양하고, 지탱하는 바다도 있다. 이 바다는 트린 민하가 〈베트남 잊기〉(2016)에서 표현하듯 "먹이고 죽인다." 츠지모토 노리아키의 다큐멘터리 〈시라누이해〉(1975)는 수은에 중독된 미나마타만 주민들의 모습을 통해 환경오염과 기업의 무책임, 국가 관료주의의 파괴적인 영향을 분명히 보여준다. 아이들은 메틸 수은이 검출된 바다에서 독성이 있는 조개를 캐고, 주민들은 체내에 중금속이 축적되어 있는 생선을 낚는다.

초자연적인 바다도 있다. 〈심연〉(1989)에는 깊은 심해에서 빛을 뿜는 정체불명의 '비지상 지성체Non-Terrestrial Intelligence'가 등장하고, 〈놈은 바닷속으로부터 왔다〉(1955)나 〈크랩 몬스터의 공격〉(1957) 같은 1950년대 B급 영화들에는 바다 괴물이 등장한다. 이 영화들에서 자연 생태계가 파괴되고 돌연변이와 공포가 일어나는 원인은 인간의 핵 활동이다. 화려한 장관을 뿜내는 바다도 있다. 수중 생물에 대한 환각적인 플리커

7. [옮긴이] 플리커 영화(flicker film): 빛과 어둠의 불규칙한 교차를 통해 '깜빡임(flicker)' 효과를 발생시키는 영화.

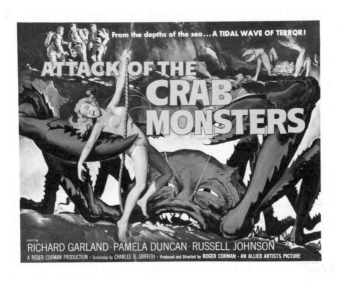

로저 코먼, 〈크랩 몬스터의 공격〉의 포스터, 1957년, 62분.

영화 flicker film ⑦인 헤라르트 홀트하위스의 〈부주의한 암초 4화: 마르사 아부 갈라와〉(2004)는 넋을 잃게 하는 매혹적인 이집트 음악과 함께 수중생활의 매력을 담는다. 프란시스코 로드리게스의 〈어 문 메이드 오브 아이언〉(2017) 속 잔잔해 보이는 바다는 사실 세계화된 노동력의 항로이며, 배 밖으로 떨어진 시체들이 묻힌 수중 묘지다. 로드리게스는 파타고니아 해안에서 오징어 어선을 탈출하려고 시도하다 죽은 중국 노동자들이 잔물결처럼 남긴 항적을 따른다. 이 죽은 노동자들이 필사적이고 돌아갈 길 없는 긴 항해에 나선 것은 이번이 처음은 아니었을 것이다. 그리고 식민지 개척을 연 바다가 있다. 피에르 쉰되르페르의 프랑스 해군 드라마 〈북 치는 게〉(1977) 속 바다에는 식민 시대의 향수가 서려 있다. 반면 키들랏 타히믹의 〈발릭바얀 #1−돌아온 과잉개발의 기억 III〉(2015) 속 바다는 반식민주의적 수정주의를 위한 공간이다. 〈발릭바얀 #1〉은 인류 최초로 세계 일주를 한 인물을 묘사한다. 타히믹은 본인의 1980년대 미완성 작품에 추가로 새롭게 촬영한 부분을 결합해 타갈로그어로 '이주 노동자'를 뜻하는 제목의 영화를 완성했다. 이 영화의 주인공은 완전한 세계 일주 항해를 마치기 전 필리핀에서 죽은 페르디난드 마젤란이 아니라 마젤란의 노예였던 말라카의 엔리케다. 타히믹은 그를 직접 연기한다.

지구 표면의 70퍼센트 이상을 덮고 평균 수심이 3.5킬로미터에 달하는 광활한 바다는 자연과 문화를 가로지르는 방대하고 유동적인 기록을 품고 있다. 그리고 영화는 이것을 풍부하게 포착해왔다. 바다는 공포, 파멸, 생존, 그리고 아름다움이 서린 기록들의 보관소다. 바닷속에는 자본주의적 축적의 역사와 여전히 감지되는 트라우마가 해양 환경의 매혹적인 경이로움, 파도의 낭만과 함께 나란히 흐른다. 레베카 마이어스는 16mm 작품 〈블루 맨틀〉(2010)에서 텅 빈 바다의 최면적인 이미지를 지속적으로 되풀이하며, 이를 바다가 기호의 문화적 레퍼토리에서 수행해온 다채로운 역할을 증명하는 표상이나 인용문과 함께 병치한다. 겉으로 보이는 바다의 광활한 공허함은 바다가 가진 풍부한 상상력을 위한 가면일 뿐이고, 바다는 꿈과 악몽을 투영하기 위한 스크린처럼 보인다. 바르트의 말을 반복하되 수정해보자. 자, 나는 바다 앞에, 영화사에서 수도 없이 다루어진 바다 앞에 있다. 바다는 무수히 많은 메시지를 담고 있다. 바다는 환상과 필연성, 착취와 개발, 전통과 근대, 삶과 죽음의 메시지를 담고 있다.

　　우리가 대양의 느낌을 탐구하기 위해 영화에 기대야 하는 이유는 무엇일까? 영화는 카메라의 자동기법^{automatism}을 통해 시간에 따라 변화하는 흔적을 기록한다. 대양의 느낌에 대

한 프로이트의 명료한 정리로 돌아가자면, 영화는 글이나 그림과 다르게 물리적 현실과 '불가분의 관계'를 맺는 예술이다. 외부 세계, 기술, 미적 의도 사이 만남의 산물인 렌즈 기반 이미지lens-based image는 외부 세계에 불가분하게 속해 있다. 그라베의 말을 바꿔 말하자면, 영화는 세상 밖으로 떨어질 수 없다. 광화학과 디지털 장치가 은, 구리, 콜탄 등 육지에서 채굴된 광물을 필요로 하더라도, 이 분명하게 공언된 의존 관계, 이 결속 안에서, 렌즈 기반 이미지는 대양적이다.

통가의 인류학자인 에펠리 하우오파는 『우리 섬들의 바다』에서 오세아니아를 한정된, 작은 섬들의 무리로 보는 관점이 제국주의의 구성물이라고 이야기한다. 하우오파는 이러한 믿음이 바다를 주거지로, 거대한 교역 공동체를 통합하는 장소로 바라보는 전체주의적 관점에서 비롯된 것이라고 지적한다.[8] 하우오파의 제안을 전 세계로 확장하면서, 다음 페이지들은 다양한 영화적 실천으로 눈을 돌려 질문할 것이다. 만약 바다가 우리를 분리하는 게 아니라 연결한다면? 그렇다면 어떤 정치와 윤리가 따를 것인가?

8. Epeli Hau'ofa, "Our Sea of Islands," in *We Are the Ocean: Selected Works* (Honolulu: University of Hawaii Press, 2008), 30–32

1장: 자연

그대로의 바다

오직 바다 자신의 힘과 자비만이 바다를 다스린다.
주인 없는 바다는 기수를 잃은 미친 전투마처럼 숨을
헐떡이며 지구를 덮친다.
— 허먼 멜빌, 『모비딕』

바다는 영화가 시작하던 바로 그때부터 모습을 드러냈다. 루이 뤼미에르의 〈항구를 떠나는 배〉(1895)는 항구에 선 두 여자와 두 아이가 부서지는 파도에 흔들거리는 배를 타고 해안가를 떠나는 세 남자를 지켜보는 모습을 담는다. 영화는 1분이 채 넘지 않는 단 하나의 테이크로 구성된다. 남자들이 탄 배가 수평선을 향해 나아가다가 점점 높아지는 파도의 너울을 만난다. 큰 파도 하나가 밀려오면서 배가 왼쪽으로 기울고, 스크린은 암전된다. 배에 탄 남자들의 운명을 우리는 영원히 알 수 없다.

〈항구를 떠나는 배〉는 우리를 내러티브 이전의 영화로 데려간다. 당시에 관객들을 가장 열광시켰던 것은 극이 진행되면서 찰나에 지나가는 작은 디테일이었다. 극 중에서 보이는 행위의 부수적인 요소들, 가령 바람에 나부끼는 나뭇잎이나 벽돌 벽이 무너지며 날리는 먼지 입자의 움직임이 관객들을 매혹시켰다. 영화 이전에 어떤 매체도 시간 속에서 세계의 흔적을 포

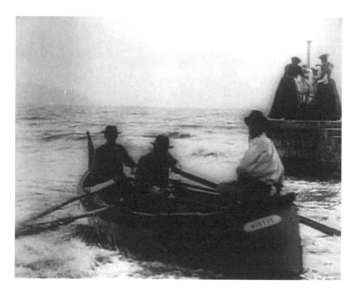

뤼미에르, 〈항구를 떠나는 배〉, 1895년, 46초.

착하는 일을 하지 못했다. 영화는 카메라의 비인간적 자동기법 nonhuman automatism의 도움을 받아 인간의 의도나 통제 밖에 존재하는 순간과 움직임을 기록할 수 있다. 세계 속 무엇인가가 영화에서 재현되고, 그 안에서 모습을 바꾼 채 보존된다. 얼마 가지 않아 내러티브의 지배력이 커지기 시작했지만 영화의 진정한 소명은 틀림없이 회화와 문학에 만연한 인간중심주의, 약호화된 메시지, 그리고 미리 부여된 의미에 대한 도전에 있다.

다이 본은 〈항구를 떠나는 배〉가 영화의 이런 힘을 보여주는 특별한 예시라고 생각했다. 본은 이와 관련하여 종종 언급되는 〈아기의 식사〉(1895)나 〈벽 부수기〉(1895)와 같이 더 잘 알려진 뤼미에르의 영화들보다 〈항구를 떠나는 배〉에 더 큰 중요성을 부여한다. 〈항구를 떠나는 배〉에서 바다는 단순한 배경이 아니라 극에 개입해 계획된 여정을 무효로 만든다. 바다는 영화 속 행위의 중심인 인간에게 불시에 닥치고 그 속에 휘말리게 한다. 노를 젓는 남자들은 "자연적 순간의 도전"에 대응하고, 그러면서 자연성의 흐름 속으로 통합된다. … 이 순간 "인간은 더는 자신을 연출하는 협잡꾼이 아니라 나뭇잎이나 벽돌 가루와 동등해지며, 기적처럼 신비로워진다."[1] 여기서 비인간적인 생명력과 유동적인 흐름이라는 특성으로 하나가 된 바다와 영화는 인간을 그들의 터전에서 몰아내기 위

1. Dai Vaughan, *For Documentary: Twelve Essays* (Berkeley: University of California Press, 1999), 5.

해 공모한다. 이제 인간은 더는 자연에서 분리되지 않고, 자연의 지배자는 더더욱 아니다. 규칙이 없고 다루기 힘든 바다의 우발성 앞에서 인간은 한없이 작아진다. 질서 정연하고 통제 가능한 세계의 환상을 무너뜨리는 〈항구를 떠나는 배〉는 겸허하면서도 매혹적이다.

<div align="center">☾</div>

물의 움직임은 너무나 예측 불가능해서 역사적으로도 컴퓨터 애니메이션으로 구현할 때 큰 어려움이 따를 수밖에 없었다. 수학적 방정식에 따른 규칙적인 패턴으로는 바다의 복잡한 물리적 현상을 결코 실감나게 구현할 수 없다. 〈평행 I〉(2012)에서 하룬 파로키는 자연에서 가져온 모티프 몇 가지를 통해 컴퓨터 생성 이미지의 포토리얼리즘이 발전해온 30년의 궤적을 추적한다. 파로키는 이를 위해 영화의 모방 능력과 밀접한 관련이 있고 확률적인 움직임 때문에 컴퓨터로 구현하기 어려운 구름, 연기, 불, 바람에 흔들리는 나무 등의 자연 현상에 주목한다. 그러나 무엇보다도 그는 물의 재현에 특별한 관심을 기울인다. 〈평행 I〉에서 물의 움직임은 처음에 기하학적 형태와 연속적인 대시 부호의 추상으로 재현되다가 점점

더 그럴 듯하게 변하지만 여전히 다소 둔하고 평면적이다. 파로키는 이 인위적인 이미지들이 '새로운 구성주의'에 참여한다고 지적하면서, 우리가 보고 있는 영상이 촬영된 게 아니라 만들어졌음을 상기시킨다.

디즈니 애니메이션 〈모아나〉(2016)의 시각효과팀을 이끈 에린 라모스는 시각효과 전문가들이 컴퓨터로 바다를 구현할 때 물의 유동성 때문에 겪는 어려움을 이야기한다. "물 시뮬레이션에서는 어떤 결과가 나올지 늘 예측할 수 없다. 물을 구현할 때 가장 어려운 점은 가짜 같으면 바로 티가 난다는 것이다. 배경으로만 있어도, 충분히 실감나지 않으면 관객들은 알아챈다."[2] 〈모아나〉의 목표는 바다를 최대한 사실적으로 묘사하는 동시에 극 중 인물로 제시하는 것이었다. 유체 애니메이션 분야에서 자연주의의 새로운 기준점을 제시했다는 찬사를 받은 〈모아나〉의 성취에는 스플래시^Splash라는 기술이 큰 공헌을 했다. 스플래시는 분산 컴퓨팅을 통해 여러 기계의 성능을 결합해서 수십억 입자의 움직임을 동시에 추정하는 새로운 맞춤 설계 시뮬레이션 엔진이다. 스플래시는 시각효과 업계에서 전문 용어로 '물의 해결사^water solver'로 통한다.[3] 이 용어는 이미 물에 해결해야 할 문제가 있음을 내포한다. 바다의 '문제'를 해결한다는 것은 바다의 우발성을 억제한다는 것을 의미한다. 〈모아

2. Quoted in Adrienne LaFrance, "The Algorithms Behind Moana's Gorgeously Animated Ocean," *The Atlantic*, May 31, 2017, https://www.theatlantic.com/ technology/ archive/2017/05/the-algorithms-behind-moanas-gorgeouslyanimated-pacific-ocean/528645/.

3. Quoted in Julia Franz, "Animating the Friendly Ocean in Disney's 'Moana,'" *Science Friday*, January 16, 2017, https://www.pri.org/stories/2017-01-16/animating-friendly-ocean-disneys-moana.

나〉속 해변에 부서지는 파도는 하나하나 예측과 제어가 가능한 수많은 레이어로 이루어져 있다. 〈평행 I〉은 설득력 있는 환영을 창조하기 위해 이 레이어를 조작하는 컴퓨터 애니메이터를 보여준다. 컴퓨터 애니메이터가 일하는 모습은 작품이 한번 완성되면 완전히 가려져 보이지 않게 될 영상 제작 작업에 대한 통찰을 제공한다. 모아나의 뗏목은 컴퓨터 애니메이터에 의해 연출된 정확한 방향으로만 파도 위에서 흔들린다. 그러므로 뤼미에르 영화 속의 뱃사람들을 집어삼킨 뜻밖의 파도가 모아나의 뗏목을 엄습할 일은 절대로 없을 것이다. 〈400번의 구타〉 (1959)의 마지막 장면에서 소년원을 탈출한 앙트완 드와넬은 해변으로 도망친다. 앙트완이 바다 쪽으로 걷다가 뒤돌아 카메라를 똑바로 바라보는 순간, 소년의 이야기는 불확실성 속에 영원히 정지된다. 모아나는 이 강렬한 모호함과 절대 직면하지 못할 것이다. 소프트웨어는 외견상 실사처럼 보이는 영화에서도 물이 지닌 문제를 '해결'한다. 앨런 세쿨라는 실제 물과 컴퓨터 생성 이미지의 물을 최초로 혼합해 사용한 〈퍼펙트 스톰〉 (2000) 같은 영화에서 "바다가 완전한 미디어 시뮬레이션이 되어 '돌아온다'"고 말한다.[4] 진짜처럼 보이게 만든 물로 이루어진 가상의 세계는 우리 시대에 점점 퍼지고 있는 불가능한 욕망에 대한 매우 적절한 비유다. 알고리즘으로 완벽하게 통제되

4. Allan Sekula, "Between the Net and the Deep Blue Sea (Rethinking the Traffic in Photographs)," *October* 102 (Fall 2002): 15.

는 현실에서 품질은 수량으로 전환되고 삶의 복잡한 일들은 계획, 계량, 예측 모델을 통해 '해결'된다. 〈모아나〉의 시각효과 감독인 카일 오더맷은 〈모아나〉의 창작자들이 "원하는 대로 물을 예술적으로 연출할 수 있었다"고 말한다.[5] 전 세계에서 상승 중인 해수면에도 이 말이 적용된다면 얼마나 좋을까.

☾

〈모아나〉의 푸른 바다는 매력적이고 다채로운 질감을 뽐내지만 얄팍하고 실체가 없어 보인다는 비판을 받기도 한다. 컴퓨터로 만들어진 이미지들에 자주 가해지는 이런 종류의 비판은 가짜 바다 이미지가 실망스러운 이유를 이해하는 데 도움이 된다. 여기서 앙드레 바쟁의 논의를 떠올려볼 가치가 있다. 바쟁에 의하면, 사진의—더 나아가 영화의—진정한 힘은 현실을 완벽하게 복제하는 능력이 아니라, 관객이 "사물의 실재성이 그 재현물로 전이"되면서 이미지가 생산되었음을 인식하는 데 있다.[6] 컴퓨터 애니메이션이 현실을 완벽하게 복제할 수 있다고 가정해보자. 그러나 컴퓨터 애니메이션은 지각이나 감각으로 경험할 수 있는 현상 세계 phenomenal world와 어떤 접촉도 없이 완전한 무無에서 시작하는 창조의 형태이며, 그래

5. https://www.youtube.com/watch?v=S-HG8IA-2TI

6. André Bazin, "The Ontology of the Photographic Image," in *What is Cinema? Volume One*, ed. and trans. Hugh Grey (Berkeley: University of California, 1967), 14: [국역본] 앙드레 바쟁, 『영화란 무엇인가?』, 박상규 옮김 (사문난적, 2013).

서 바쟁이 묘사한 실재성의 전이가 처음부터 결여되어 있다. 즉, 컴퓨터 애니메이션은 다이 본이 "기적"이라고 부른 우연한 사건의 발생을 의도치 않게 기록할 수 없다.

이 '새로운 구성주의'의 지배력이 점점 커지면서 광화학 필름의 특수성이 다시 효력을 발휘한다. 픽셀 그리드의 규칙성에 정복당한 바로 그 불확실성을 전면에 내세우며 재등장한 광화학 필름은 우리 세계의 복잡성, 측정 불가능성과 다른 종류의 관계를 맺는다. 〈항구를 떠나는 배〉 이후 약 100년이 지난 뒤, 바다는 디지털화와 범람하는 컴퓨터 생성 이미지의 공포 속에서 다시 한번 영화, 우연, 불확실성 사이의 결속에 대해 성찰할 수 있는 수단을 제공했다. 그리고 지금, 매체의 기본 구성 요소를 이해하려는 작가들의 작업에서 바다는 또 한 번 우리에게 말을 건다.

데이비드 개튼의 6부작 〈바다가 말하는 것〉(1997-2007)은 개튼이 카메라 대신 바다와 바닷속의 다양한 생물과 무생물의 도움을 받아 완성한 작품이다. 개튼은 16mm 생필름을 게 잡는 통발에 넣어 노스캐롤라이나의 시브룩 아일랜드 해안 깊숙한 곳에 던졌다. 바다 밑 세상은 개튼의 필름 표면에 솜씨 좋게 흔적을 남겼고 이 스크래치가 〈바다가 말하는 것〉의 이미지와 사운드트랙을 생성했다. 개튼은 작가로서의 통제권을 포기하고

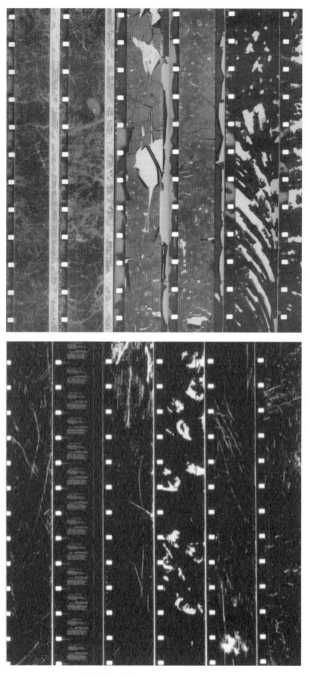

데이비드 개튼, 〈바다가 말하는 것〉,
1997-2007년. 작가 제공.

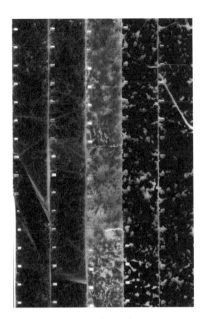

데이비드 개튼, 〈바다가 말하는 것〉,
1997-2007년. 작가 제공.

영화 매체의 핵심인 촉각적, 비인간적 전이를 수용했다. 이 다이렉트 애니메이션^{direct animation} ⑦의 결과물은 빛과 색, 그리고 형태의 비대상적^{non-objective} 작용이다. 대상을 유사하게 재현하는 이미지의 역량은 이미지의 지표성 앞에서, 이미지의 지시 대상과의 실존적 연결 앞에서 힘을 잃는다. 바다가 만든 패턴은 시간과 날씨, 사용된 필름에 따라 변한다. 〈바다가 말하는 것〉은 셀룰로이드를 세계의 흔적이 기입된 비문碑文의 표면으로 상상한다. 이 흔적은 모든 체계를 혼란스럽게 한다.

타시타 딘은 자신의 16mm 작품 〈녹색 광선〉(2001)에 대해 쓴 짧은 글에서 영화의 지표적 힘과 해양 환경의 우발성을 분명하게 연결하고, 디지털 이진법의 규칙성보다 필름의 수용력을 옹호한다. 〈녹색 광선〉은 마다가스카르 모롬베의 해변에서 해가 수평선 아래로 저무는 모습이 담긴 필름 한 롤로 구성된다. 딘은 습도가 낮은 환경에서 태양의 마지막 빛이 사라지기 전 초록빛 섬광이 관찰되는 희귀한 광학 현상을 담으려 했다. 이 모습을 비디오로 촬영한 딘의 동행은 녹화된 영상을 바로 재생해보고 녹색 광선이 나타나지 않았다고 단호하게 선언했다. 그러나 현상을 마친 자신의 필름을 받은 딘은 셀룰로이드에 녹색 광선이 포착되었음을 발견한다. 딘은 녹색 광선이 "모든 것을 픽셀화하는 디지털 세계에서는 포착되기 힘

7. [옮긴이] 다이렉트 애니메이션
(direct animation)은 생필름에 그림을
그리거나 표면을 긁어내는 방식으로
이미지를 생성해 제작하는 애니메이션
기법을 말한다. 필름 채색 애니메이션
(drawn on film-animation), 스크래치 영화(scratch film), 카메라 없는
애니메이션(cameraless animation)
라고도 불린다.

타시타 딘, 〈녹색 광선〉, 2001, 2½분, 영화 스틸. 작가와 Frith Street Gallery(런던), Marian Goodman Gallery)(뉴욕/파리/로스앤젤레스) 제공.

들다"고 쓴다.⁸ 〈녹색 광선〉은 관람객이 직접 누를 수 있는 시작 버튼과 함께 갤러리에 전시된다. 어떤 사람들은 영화의 종말이라고 여기는 21세기에, 딘은 영화가 처음 시작하던 시기의 즐거움을 되살려낸다.

개튼과 딘은 필름 자체의 물질적인 기질基質에 깊은 관심이 있다. 두 사람 모두 전시를 위해 이 작품들을 디지털로 변환하기를 거부한다. 하지만 딘의 〈녹색 광선〉에 대한 일화가 시사하듯, 우연성과 통제 사이의 전쟁에서 광화학 필름과 디지털 비디오의 차이를 구별하는 것이 의미가 있을까? 아니면 (광화학이든 디지털이든) 렌즈를 통해 촬영된 이미지와 컴퓨터 생성 이미지, 즉 열광적으로 세계에 참여해 만들어진 이미지와 인간중심적인 계산 범위 내에서 만들어진 이미지의 차이를 구별하는 것이 더 중요할까?

소피 칼의 〈바다를 보다〉(2011)는 틀림 없이 후자임을 암시한다. 칼은 디지털 비디오를 사용해 물에 둘러싸인 도시인 이스탄불에 살면서도 바다를 한 번도 본 적 없는 사람들의 초상화 열두 점을 만들었다. 칼은 "나는 사람들에게 먼저 바다를 보고, 뒤돌아서 방금 바다를 처음 본 그 눈을 내게 보여 달라고 했다"고 적는다.⁹ 칼의 이미지를 지배하는 것은 우연성이다. 우연성은 파도의 복잡한 움직임에, 그리고 카메라를 향해 뒤

8. Tacita Dean, "The Green Ray," in *Selected Writings* (Paris/Göttigen: Musée d'art moderne de la ville de Paris/Steidl, 2003), n.p.

9. Sophie Calle, *Voir la mer* (Arles: Actes Sud, 2013), n.p.

를 돌아보는 사람들의 형언할 수 없는 얼굴 표정에 가득하다. 〈바다를 보다〉는 우리가 물과 얼굴의 작은 움직임을 경이롭게 응시하게 한다. 이미지에는 그것들 사이의 만남 외에 아무것도 없다. 질 들뢰즈가 말했듯이, "만약 당신이 실제로 본 적 없는 것 중 상상할 수 없는 것이 있다면 그건 바로 바다다."[10] 칼의 카메라는 얼굴의 고유성과 이 숭고의 경험이 촉발한 예상치 못한 반응을 기록한다. 물론 칼은 디지털로 작업한다. 그러나 〈바다를 본다〉에서 렌즈는 〈모아나〉의 예측 가능한 입자가 절대 할 수 없는 방식으로 세계 안에 속한 존재의 넘쳐 흐르는 특성을 기록하는 데 성공한다. 뤼미에르의 〈항구를 떠나는 배〉에서처럼, 이 주인 없는 바다의 비인간적인[inhuman][인간의 것이 아닌] 광활함은 무빙 이미지의 비인간적인[자동화된] 기록 과정과 협력해, 자연의 복잡성을 '해결'하겠다는 오만한 어리석음을 일깨운다.

10. *L'Abécédaire de Gilles Deleuze*, dir. Pierre-André Boutang, 1996. 번역은 저자.

2장 : 헤아릴

수 없는 깊이

빛이 그의 뇌를 강타했다. 빛은 그의 가장 아래에
있는 의식을 적셔, 그를 시공간의 현실 감각이 소멸된
따뜻하고 투명한 심연으로 이끌었다. 그는 자기
자신의 꿈에 이끌린 채로, 연달아 나타나는 석호 지대의
낯선 풍경을 통과해 새로운 과거로 회귀하는 중이었다.
― J. G. 밸러드,『물에 잠긴 세계』

정기 간행물『바리에테』의 1929년의 한 발간호에는 "초현실
주의 세계지도 Le monde au temps des surréalistes/The Surrealist Map of the World"라는
제목의 작가 미상의 지도 드로잉이 실려 있다. 초현실주의 세
계지도는 메르카토르 도법에서 파격적으로 이탈해 축척을 창
의적으로 재해석한다. 장난스럽지만 논쟁적인 태도로 그려진
이 지도는 보통 세계지도에서 가장 눈에 잘 띄는 자리를 차지
하는 패권 국가들의 영토를 생략한다. 가령 서유럽은 축소됐
고 알래스카를 제외하고 미국 전체 모습은 보이지 않는다. 이
와는 반대로, 래브라도, 하와이, 이스터섬의 크기는 커졌다. 이
지도는 서구 사회의 식민주의적 합리주의를 청산하고자 하
는 초현실주의자들의 바람을 반영하는지도 모른다. 데이비드
로디거가 썼듯이, "초현실주의 세계지도는 제국주의적, 자본

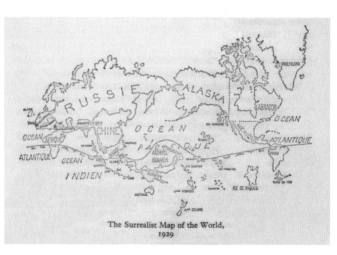

The Surrealist Map of the World,
1929

작가 미상, 〈초현실주의 세계지도〉, 1929년.

주의적, 기술관료적^{technocratic} 지도 제작의 특성에 도전할 뿐만 아니라 정밀성과 과학 … 의 정체를 폭로하는 데 초점을 맞춘다."[1] 그런데 지도에는 로디거의 분석과 무관하지 않은, 한 가지 더 주목할 만한 점이 있다. 태평양이 지도의 중심부를 차지한다는 점이다. 이 지도에서 세계는 바다를 중심으로 형태를 갖춘다. 깊은 대양 속 끊임없는 물의 흐름이 육지의 안정성을 압도한다.

세계를 물이 넘실대는 곳으로 재창조하고자 했던 초현실주의자들의 욕망은 그들 중 영화 제작에 정통했던 몇 사람의 작품에서도 투영되어 있다. 만 레이, 루이스 부뉴엘, 살바도르 달리, 제르멘 뒬락의 영화에는 불가사리, 성게, 조가비가 출연한다. 초현실주의 동물우화집에서 이 바다 생물들은 섹슈얼리티, 불가사의, 언캐니의 강력한 환상적 응축으로서 특별한 자리를 차지한다. 〈불가사리〉(1928)나 〈안달루시아의 개〉(1929)에 등장하는 얼굴 없는 해양 생물은 위협적이면서도 매혹적이다. 비합리성, 충동과 결부된 이 생물은 식물과 동물 사이 경계를 허물고, 동물성을 의인화하는 인간중심적인 접근 방식을 좌절시킨다. 이런 생물들의 존재는 우리가 외계의 경이로움을 만나기위해 지구를 떠날 필요가 없음을 시사한다. 완전한 이질성^{alterity}은 수중 세계에서 찾을 수 있다. 우리가 무의식 중에 우리 자신

1. David R. Roediger, *Colored White: Transcending the Racial Past* (Berkeley: University of California Press, 2002), 175.

에게서 발견하는 것처럼 말이다. 영혼psyche의 깊이는 대양의 깊이와 운율을 맞춘다. 두 웅덩이 모두 신비롭고 황홀한 비밀을 담고 있다.

초현실주의에 영향을 받은 전후 캘리포니아의 영화 제작자들도 바다에 강하게 사로잡혔다. 마야 데렌, 케네스 앵거, 커티스 해링턴의 작품에서 해안가의 역공간$^{liminal space}$과 그곳의 주민들은 초자연적인 혼란, 욕망과 연관된다. 뒬락의 〈조개와 성직자〉(1928)처럼 데렌의 〈오후의 올가미〉(1943)도 환각적인 주체성과 바다의 유동성 사이 관계를 구축한다. 영화가 끝날 무렵 데렌이 침대에 기대어 있는 남자(알렉산데르 하미트)를 공격할 때 데렌은 남자가 아니라 남자의 모습이 비친 거울을 급습한다. 산산이 부서진 거울 사이로 밀려오는 파도가 보이고, 깨진 유리 파편은 해안가에 흩어진다. 이런 은유는 〈뭍에서〉(1945)에서도 이어진다. 영화는 주인공이 해변가에 누워 몸을 씻는 모습을 보여주며 시작한다. 데렌이 직접 연기한 몽환적인 주인공은 마치 바다에서 태어난 것처럼 보이는데, 해링턴의 〈밤의 요정〉(1962) 속 선원 조니 드레이크(데니스 호퍼 분)를 유혹하는 치명적인 매력의 사이렌을 떠올리게 한다. 한편 〈불꽃〉(1947)에서 십 대인 앵거는 선원 무리한테 성폭행을 당하고 성적 각성을 경험하는 꿈을 꾼다. 영화의 마지막 숏에

서 마네킹의 토막 난 손은 어두운 물속으로 떨어진다.

　왜 정신적 삶의 격정적인 예측 불가능성을 시적으로 재현하려는 영화 제작자들에게 바다의 도상학이 이다지도 매력적일까? 아마도 바다의 가변성과 예측 불가능성이 인간의 주체성과 관련이 있기 때문일 것이다. 물을 중심으로 세계를 표현한 초현실주의자들의 지도가 서로 밀접하게 관련된 개념인 과학적 정밀성과 자본주의적 기술관료주의에 반기를 든 것처럼, 바다의 무질서함은 헤게모니적 가치관의 적정률^{decorum}과 합리성에 도전한다. 바다는 모든 것을 원상태로 돌린다. 들뢰즈와 가타리에 따르면, "바다는 가장 매끄러운 공간^{smooth space}이다." 홈 패인 공간^{striated space}에서 찾아볼 수 있는 분할과 영토화의 표시가 없는 바다는 고정된 모든 것을 물의 끊임없는 흐름 속에서 용해시킨다. 바다의 광활함 속에서, 에로스와 타나토스는 대립하지 않고 상호 침투하는 힘으로 변한다.[2] 바다가 가진 무정형^{amorphous}의 어둠은 수세기 동안 여러 문화권에서 기상천외한 괴물들이 사는 곳으로 상상되어 왔다. 이 태고의 한없이 깊은 바다는 정복할 수도, 길들일 수도 없다. 바다가 지닌 힘은 끝이 없다.

2. Gilles Deleuze and Félix Guattari, *A Thousand Plateaus: Capitalism and Schizophrenia*, trans. Brian Massumi (Minneapolis: University of Minnesota Press, 1987), 479: [국역본] 질 들뢰즈, 펠릭스 가타리, 『천 개의 고원』, 김재인 옮김(새물결, 2001).

장 팽르베는 초현실주의 그룹의 정식 멤버는 아니었지만 초현실주의 운동과 밀접한 관계를 맺었다. 만 레이는 팽르베에게 자신의 영화 〈불가사리〉에 사용될 불가사리 영상을 요청했고, 조르주 바타유는 팽르베의 이미지들을 잡지 『도퀴망』에 게재했다. 1929년 『도퀴망』 6호에는 극단적으로 클로즈업되어 거의 알아볼 수 없는 새우와 게의 머리 스틸이 실렸다. 팽르베는 익숙한 것을 낯설게 만들기 위해 대상을 변형시키는 확대의 힘을 이용했다. 이 이미지들은 시인 자크 바롱이 만든 엉뚱한 '사전'의 갑각류 항목 바로 앞에 실렸다. 바롱의 사전은 반대되는 범주를 무너트리는 능력을 소유한 해양 생물들의 역설적인 매력을 조명한다. "갑각류, 해변에서 노는 아이들을 감탄하게 하는 굉장한 동물. 사체와 분해물을 먹고 사는 수중 뱀파이어. 무거우면서 가볍고, 모순적이고 기괴한, 고요와 무게로 만들어진 동물."[3]

　　팽르베는 영화 제작자이면서 동시에 생물학자였기에, 그가 찍은 많은 단편 영화들은 갑각류를 포함한 여러 해양 생물에 대한 정보도 갖춘다. 그러나 이런 정보 제공의 기능은 영화를 보는 관객의 경이로움을 이끌어내려는 욕망과 결합되고, 때

3. Jacques Baron, "Crustacés,"
Documents 6 (1929): 332. 번역은 저자.

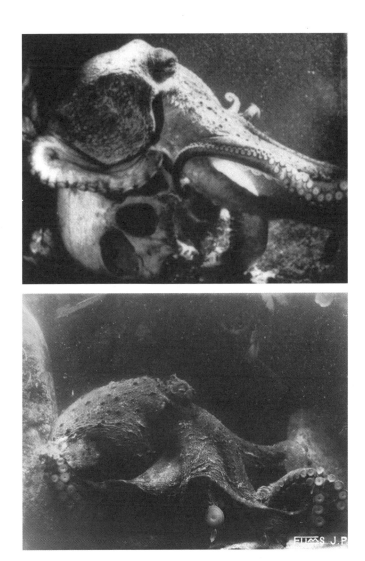

팽르베, 〈문어〉, 1928년, 13분. Les Documents Cinématographiques 제공.

로는 바롱이 묘사한 매혹과 혐오의 동시 발생에 의존하며, 대립되는 범주로 간주되는 것들을 신비한 힘으로 혼합한다. 〈문어〉(1928)는 문어가 창틀에서 주르르 미끄러진 다음 관 속에 누워있는 것처럼 보이는 인형의 얼굴 위를 지나 나무 사이를 통과하는 모습을 보여주는 일련의 숏으로 시작한다. 이어지는 숏에서 문어는 물밑에서 입을 떡 벌리고 고요한 비명을 지르고 있는 인간의 두개골 주위를 헤엄친다. 문어의 우아한 움직임은 보는 이를 무장 해제시킬 수도 있지만, 한편으로 이 매혹에는 매우 다른 느낌이 수반된다. 골격 없는 문어의 부드러운 꿈틀거림은 마치 부패물이 스며 나오는 듯한 불안한 감각을 유발하며, 바타유가 비정형formless의 중심 작동 기제라고 설명한 저급 유물론base materialism을 떠올리게 한다. 이브알랭 부아의 표현에 따르면, 비정형은 "수준 저하와 분류학적 혼란이라는 이중적 의미에서의 탈범주화"의 작동이며, 엔트로피, 수평성, 존재론적 범주의 붕괴를 포용하기 위해 더럽고 불쾌한 것에 스스로 파묻히는 것이다.[4] 바타유에게 비정형은 "우주가 거미나 가래침과 다를 바 없다"고 이해하는 것이다.[5] 당신이 원한다면, 해조류나 해삼과 다를 바 없다고 말해도 될 것이다.

　　〈문어〉의 오프닝 시퀀스에서 드러난 독특한 초현실주의적 태도가 그처럼 공공연하게 제시되는 순간은 팽르베의 필모그

4. Yve-Alain Bois, "The Use Value of 'Formless,'" in Yve-Alain Bois and Rosalind Krauss, *Formless: A User's Guide* (New York: Zone Books, 1997), 18.

5. Georges Bataille, *Visions of Excess: Selected Writings*, 1927–1939, ed. and trans. Allan Stoekl (Minneapolis: University of Minnesota Press, 1985), 31.

래피를 통틀어 거의 없다. 그럼에도 이 감수성은 해마, 새우, 해파리를 찍은 팽르베의 영화들 속에 남아있다. 이 영화들이 인식론적 질문을 제기함에도 팽르베는 자신의 영화를 이성의 전복과 연관 짓는다. "자연 현상을 완전히 이해하게 되면 자연이 지닌 신비로운 특성이 사라질까? 확실히 그럴 위험성이 존재한다. 자연은 시적인 면모를 유지해야 한다. 시는 이성을 전복시키고, 반복해도 절대 단조로워지지 않는다. 우리가 가진 지식에 약간의 빈틈이 있을 때 우리는 불가사의와 미지의 것, 그리고 경이로움 앞에서 유쾌하게 혼란스러워 할 것이다."[6] 팽르베의 영화는 주로 수족관의 제어된 환경에서 촬영되었지만 여전히 영화만이 할 수 있는 방식으로 물속의 비밀스럽고 숨 막히는 세계를 엿볼 수 있게 한다. 『도퀴망』에 게재된 이미지처럼 팽르베는 종종 클로즈업을 동원하는 경향이 있다. 영화의 매체 특정적인 힘과 밀접하게 연결된 클로즈업은 현상 세계를 낯설게 만들 뿐 아니라 보이지 않던 것을 드러내 매혹의 대상으로 만든다. 성게는 뉴펀들랜드섬에서 구어체로 '매춘부의 알'이라고 불리는데, 이 별칭은 초현실주의적 상상력과 꽤 잘 어울린다. 〈성게〉(1928)의 간자막은 팽르베가 성게를 가능한 한 최대 배율로 촬영했다고 자랑한다. 〈성게〉에서 팽르베가 포착한 성게의 이미지는 270 x 370센티미터 크기의 스크린에 투영했을 때 20만 배로 확대된

6. Jean Painlevé, "Mysteries and Miracles of Nature," trans. Jeanine Herman, in *Science is Fiction: The Films of Jean Painlevé*, ed. Andy Masaki Bellows, Brigitte Berg, and Marina McDougall (Cambridge: MIT Press, 2000), 119.

자크 구스토, 루이 말, 〈침묵의 세계〉, 1956년, 86분.

다. 갑각류와 마찬가지로, 클로즈업은 범주를 붕괴시키기 때문에 매력적이다. 매리 앤 도앤이 말했듯이, 클로즈업은 "소우주이면서 대우주이고, 미니어처인 동시에 거대한 것이다."[7] 바다 밑의 거주자들을 포착하기 위해 클로즈업을 사용할 때, 그 결과는 가공할 만한 마법과 다름없다.

☾

이 시각적인 유혹은 심해 관측 잠수정 배시스피어^{Bathysphere}를 이용해 촬영한 영화들의 근간을 이룬다. 1950년대에 제대로 발달하기 시작한 이 새로운 기술 덕택에 영화 제작자들은 물 아래 잠긴 채로 컬러 촬영을 할 수 있게 됐는데, 이 궤적은 오늘날 엄청난 인기를 누리고 있는 텔레비전 시리즈 〈블루 플래닛〉(2001, 2017)까지도 이어진다. 자크 쿠스토와 루이 말의 〈침묵의 세계〉(1956)는 팽르베의 작품과는 완전히 다른 태도를 취하면서, 대범한 탐구와 용감한 모험 정신으로 팽르베의 고요한 서정성을 대체한다. 쿠스토의 배 칼립소^{Calypso}에 탄 열두 명의 잠수부는 과학 연구의 지원을 받아 '거의 알려지지 않은 미지의 세계: 침묵의 세계'를 발견하기 위해 전 세계의 해저 환경을 탐험한다. 〈침묵의 세계〉의 보이스오버는 잠수부의 작업과 영화 촬영 과정에

7. Mary Ann Doane, "The Close-Up: Scale and Detail in the Cinema," *differences: A Journal of Feminist and Cultural Studies* 14, no. 3 (2004): 109.

대한 정보를 제공하며 이 영화가 한 번에 착수 중인 두 가지 일의 위험과 목표에 대해 이야기한다. 팽르베의 영화와는 뚜렷하게 다른 톤이긴 하지만 〈침묵의 세계〉는 팽르베의 작품에 존재하는 영화와 바다의 만남이 생성하는 낯선 아름다움을 확장하고 증폭시킨다. 원양 촬영이 생생하게 포착한 헤엄치는 바닷가재와 파닥이는 말미잘, 긴박하게 이동하는 황어 떼의 순수한 광경에 비하면 말과 쿠스토의 해석적인 장치는 보잘것없어진다. 〈침묵의 세계〉는 팽르베의 작품에서 뚜렷하게 관찰되는 확대의 꿈틀거리는 즐거움에 더해, 부력 때문에 중력이 약해진 비원근법적 공간 안에서 지상의 이미지에는 거의 존재하지 않는 y축을 활성화시키며 혼미한 몰입감을 더한다. 관객은 화면 속 행위를 일반적인 경우처럼 프레임의 특정 영역에 국한시키는 대신, 미끄러지며 움직이는 카메라로 포착된, 끊임없이 이어지는 전면적인 움직임과 대면한다.

　〈침묵의 세계〉가 1950년대 중반에 컬러 수중 촬영법을 활용한 유일한 영화는 아니다. 그보다 2년 앞서, 쥘 베른의 1870년 소설을 각색한 와이드스크린 비율의 디즈니 영화 〈해저 2만 리〉(1954)는 카리브해 현지에서 촬영한 영상에 상당한 비용을 들여 특수 제작한 거대한 탱크에서 찍은 장면을 결합했다.[8] 그러나—판타지든 전쟁 영화든—대부분의 해양 영화의 예가 보

8.『뉴욕타임스』는 디즈니가 이 탱크를 제작하는 데 미화 30만 달러—현재 가치로는 약 270만 달러—를 지출했다고 보도했다. Thomas M. Pryor, "Hollywood's Verne," *New York Times*, May 28, 1954, X5.

여주듯이, 〈해저 2만리〉는 근본적으로 휴먼 드라마다. 〈해저 2만리〉는 외부의 위험 상황에 위협받는 선박의 폐쇄 공포증적인 내부 공간을 활용해 그 안에서 촉발되는 인간들 사이의 도덕성과 인격의 분투를 담는다. 배라는 한정된 환경을 이용한 영화들, 이를테면 아티나 라켈 창가리의 〈슈발리에〉(2015)나 알프레드 히치콕의 〈구명보트〉(1944)도 마찬가지다. 〈해저 2만리〉에서 바다의 생물은 (대왕오징어에게 공격을 받을 때처럼) 가끔 정복해야 할 적대자로 나타나지만, 대부분은 신비하고 불길한 예감을 주는 배경으로 등장한다. 영화는 해양 동물의 영상을 일부 담고 있지만 영화의 개봉 당시 보슬리 크라우더가 『뉴욕타임스』의 리뷰에 다음과 같이 쓴 것처럼 전체적으로 기대에 못 미친다. "바닷속 세계를 배경으로 한 영화임에도 대양의 경이로움을 충분히 관찰하지 못했다. 디즈니는 자신들의 시네마스코프 컬러 카메라의 범위 안에 최소한의 물고기와 가오리 몇 종만 가져와 구색을 맞춘다."[9]

이와는 대조적으로, 〈침묵의 세계〉는 소금물이 넘실대는 세계의 놀라움을 포착하기 위해 자신들이 가진 모든 힘을 동원한다. 그러나 다른 방식이긴 해도, 〈침묵의 세계〉 역시 바다를 단지 인간의 분투를 위한 보조 역할로, 혹은 인간이 지배해야 할 대상으로 여긴다. 칼립소호의 선원들은 산호초 속 생명

9. Bosley Crowther, "The Screen in Review: 20,000 Leagues in 128 Fantastic Minutes," *New York Times*, December 24, 1954, 7.

체를 조사하기 위해 그 안에 다이너마이트를 설치한다. 그 여파로 잠수부들은 바다 밑에 떼로 죽은 동물들이 흩어진 '비극적인 장면'과 마주한다. 죽어가거나 이미 죽은 물고기들이 해변에 버려진다. 퍼덕거리던 복어 한 마리는 잠수부의 뾰족한 갈고리에 찔려 공기와 물이 모두 빠지며 카메라 앞에서 오므라든다. 그것은 완전한 공포의 이미지, 목숨을 처치하는 죽음의 이미지이며, 생물의 윤곽을 극적으로 상실하며 시체가 되어가는 몸의 이미지다. 섬에서 남자들은 대왕거북이 위에 올라탄다. 바다에서는 그들이 탄 배의 프로펠러 날이 향유고래를 베어 다치게 한다. 상어 떼가 '조상의 원한'을 갚기 위해 부상당한 고래를 잡아먹으려고 도착하자, 배 위의 사람들은 이 바다의 청소부들을 피투성이가 될 때까지 세게 때려 결국 죽음에 이르게 한다. 이런 장면들은 보기만 해도 충격적이다. 적어도 〈해저 2만리〉의 염세적인 네모 선장은 영화의 끝에 이르러 해양 기술이 해를 입힐 수 있음을 인지하고, 그의 원자력 잠수함을 탐욕스러운 지배 권력의 손에 넘겨주는 대신 자살 폭발을 조직하는 쪽을 선택한다. 〈침묵의 세계〉의 제작과 영화 속 탐사 활동은 분리할 수 없게 엮여 있다. 이 두 행위는 모두 계몽과 박애의 깃발 아래에서 거행되며, 모험심에 잠재된 폭력과 대상화의 위험을 보지 못한다.

J. G. 밸러드의 1962년 소설 『물에 잠긴 세계』는 세계의 대부분이 물에 잠겨 정신적 퇴행을 일으키는 지구 종말 이후 2145년을 배경으로 한다. 한때 런던이었던 곳에 사는 사람들은 우리가 바다에 속해 있었던 오래전 고대 지구의 기억에 사로잡혀 있다. 앙드레 바쟁이 〈침묵의 세계〉에 찬사를 보내며 한 말은 『물에 잠긴 세계』를 연상시킨다. "생물학자들은 인간이 바다를 품고 있는 해양 동물이라고 말한다. 그러니 심해 다이빙이 근원으로 회귀하는 잠재된 느낌을 일깨운다는 것은 놀랍지 않다."[10] 이 회귀는 자궁으로의 회귀일 수도 있고, 밸러드가 시사하듯 훨씬 더 먼 곳까지 확장될 수도 있다. 지금은 멸종된 아주 작은 생물인 사코리투스*Saccorhytus*와 우리가 친족 관계라고 상상할 수 있는가? 우리는 인류의 가장 오래된 조상으로 여겨지는 사코리투스가 살았던 시대에, 심지어 지구가 물로 덮여 있었던 초대륙 시대에 도달할 수도 있다. 어느 경우든 위태로운 것은 원초적 미분화와 자기 소멸의 환상이다. 이 근원으로의 회귀는 자아를 지우고 합리성의 오만함을 무효화하며, 합리성에 입각해 인간과 동물, 문화와 자연을 구분한 범주들을 원상태로 되돌린다. 바다에서 확실성은 무지에 굴복하고 만

10. André Bazin, "Le Monde du silence," in *Qu'est-ce que le cinéma? Tome 1: Ontologie et langage* (Paris: Éditions du Cerf, 1958), 60. 번역은 저자.

다. 바다의 깊이를 완전히 가늠할 수 있는 통치자인 척하기보다는 그 안에 몸을 내맡기는 것이 낫다.

3장 : 연안 노동

당신이 구매하는 것은 물고기가 아니다.

사람의 목숨이다.

— 월터 스콧 경

존 그리어슨은 다큐멘터리 영화사에서 가장 중요한 인물 중한 명으로 알려져 있다. 이는 주로 그리어슨이 비평가, 제작자, 행정가로서 쌓은 업적 덕분이다. 그리어슨은 〈유망어선〉(1929)과 〈그랜튼 트롤어선〉(1934), 단 두 편의 영화를 연출했는데, 이 두 영화는 모두 어업을 다룬다. 왕립 해군 소속으로 1차 세계대전에 참전하기도 한 그리어슨은 바다가 단지 경이를 불러일으키는 상상력의 공간이 아님을 알았다. 바다는 노동을 위한 물리적 공간이며, 그곳에는 위험을 무릅쓰고 고난을 견디는 노동 계급이 산다.

〈유망어선〉은 어업을 산업화와 국제무역에 묶여 있고, 세계 시장경제에 깊게 얽혀 있는 일로 묘사한다. 영화는 간자막을 통해 다음과 같이 선언하며 시작한다. "청어낚시가 달라졌다." 청어잡이는 더는 어촌 생활의 소박한 전원시가 아니라 "증기와 강철의 서사시"다. 〈유망어선〉은 바다의 프롤레타리아를 다룬 또 다른 걸작인 세르게이 예이젠시테인의 〈전함 포

그리어슨, 〈유망어선〉, 1929년. BFI 제공.

템킨〉(1925)과 함께 처음으로 상영됐다. 〈유망어선〉은 소비에트에서 강하게 영향 받은 율동적 몽타주를 이용해 장면을 역동적으로 배치하며 이 새로운 시대를 극적으로 보여준다. 그리어슨은 일하는 사람들보다 어업 과정의 총체성을 우선시하며 이야기를 선형적으로 구성하는데, 이를테면 이 영화에서 몇 개의 클로즈업을 제외하면 인물들은 절대 개별적으로 묘사되지 않는다. 해리 앨런 포탬킨은 1930년에 쓴 글에서 〈유망어선〉의 이런 접근 방식을 문제시한다. "그리어슨의 영화에서 사람들은 어디에 있는가? 그는 사람보다 물속 물고기들의 독립적인 기품에 더 몰두한다. 물고기들의 묘사는 그것대로 섬세하지만, 영화는 인간이 수행하는 절차를 더 담았어야 한다."[1] 포탬킨은 그리어슨의 목표를 제대로 인식하지 못하고 비판한다. 그리어슨은 인간중심주의를 누그러뜨리며 어업을 인간과 비인간의 연결망으로서 구조적으로 이해하려고 했다. 이 연결망에서 한 사람 한 사람은 그저 작은 부분에 불과하다. 루시엔 커스터잉테일러와 베레나 파라벨 또한 〈리바이어던〉(2012)에서 그리어슨과 비슷한 관점을 보여준다. 매사추세츠 연안의 상업용 어선을 가까이에서 담으며 관객에게 촉각적인 몰입을 제공하는 이 영화는 〈유망어선〉과 유사하게, 그러나 다른 방식으로 어업을 구조적으로 이해한다. 그리어슨의

1. Harry Alan Potamkin, "Movie: New York Notes," *Close Up* (October 1930): 250. Emphasis in text.

목표는 〈유망어선〉의 마지막 항구 시퀀스에서 특히 잘 드러난다. 북해에 국한된 것처럼 보였던 어업 활동은 마침내 항구에서 전 세계적 상품 거래의 순환과 연결된다. 간자막이 말하듯, "바닷소리와 바닷사람들은 세계 시장의 재잘거림과 흥정하는 말소리 속으로 사라진다."

〈유망어선〉에서 어업은 현대성을 상징한다. 이 점에서 〈유망어선〉은 연안 노동을 재현한 수많은 영화 사이에서 다소 이례적인 위치를 차지한다. 연안 노동이 재현되는 전형적인 예는 좀 더 최근에 나온 아티스트 필름들에서 찾아볼 수 있다. 샤론 록하르트의 〈더블 타이드〉(2009)는 메인주에서 조개를 잡는 여성을 실시간으로 보여주고, 로이스 파티뇨의 〈죽음의 해안〉(2013)은 암석이 많은 갈리시아 해안에서 전통적인 형태의 노동을 하는 사람들을 익스트림 롱 숏으로 포착하며 그들을 왜소해 보이게 만든다. 〈더블 타이드〉와 〈죽음의 해안〉 모두 깊게 뿌리내린 장인의 관행을 전략적으로 매우 느리게 묘사하며 21세기 삶의 가속화된 시간성에 저항한다. 이 두 작품에서 내용과 형식은 서로 협력하며 현대성을 이중으로 거부한다. 고프로 카메라의 촉각적인 눈이 만든, 강렬한 이미지로 가득한 〈리바이어던〉은 성서를 인용하며 시작하는데, 이는 마치 이야기가 무한히 지속될 것임을 암시하는 듯하다. 〈더블 타이드〉와

루시엔 커스팅테일러,
베레나 파라벨,
〈리바이어던〉, 2012년.
Cinema Guild 제공.

샤론 록하르트, ⟨더블 타이드⟩, 2009년, 99분, 16mm 필름 HD 변환.
© Sharon Lockhart. 작가와 *neugerriemschneider*(베를린), Gladstone Gallery 제공.

비토리오 데세타, 〈어부들〉, 1955년, 10분.
FONDAZIONE CINETECA DI BOLOGNA 제공.

〈죽음의 해안〉, 〈리바이어던〉과 같은 영화에서 자연의 힘은 역사의 힘보다 우세하다. 해안에서의 노동은 진정성과 결부되고, 노동이 시장 내에서 차지하는 위치는 드러나지 않는다. 이는 시칠리아 해안의 극적인 참치잡이 광경을 생생하게 묘사한 비토리오 데세타의 〈어부들〉(1955)과 〈어선〉(1957)에서도 마찬가지인 것으로 보인다. 이 작품들에서 어업은 익숙한 형태의 소외된 노동에 대한 시대착오적인 저항으로 등장한다. 그것이 조립 라인 앞 권태로움이 주는 환멸에 대한 저항이든, 정보 경제의 불안감에 대한 저항이든 말이다.

〔

장 엡스탱이 브르타뉴 지방에서 비전문가들과 함께 만든 영화들은 이러한 실천의 닻을 올렸다. 엡스탱의 〈세계의 끝〉(1929), 〈큰까마귀들의 바다〉(1930), 〈바다의 황금〉(1932), 그리고 〈폭풍〉(1947)에서 바다는 영원과 마법의 장소로 표현된다. 고대의 모험담에 매료된 엡스탱은 프랑스 서부 해안으로 수차례 여행을 떠났다. 엡스탱은 "이곳에서, 여기 사람들 속에서, 단지 바위에 불과한 땅에, 거품에 지나지 않는 바다에, 고되고 위험한 일에 헌신하는 인간의 신비가 다시 시작되어 모

장 엡스탱, 〈세계의 끝〉, 1929년, 80분. ⓒ Gaumont. Gaumont 제공.

종의 고귀한 명령에 복종한다"고 쓴다.[2] 〈세계의 끝〉은 [프랑스 서해안의 무인도] 바넥^{Bannec}섬에서 촬영되었지만 엡스탱은 섬이 위치한 지방의 옛 라틴 이름인 피니스테르^{Finistère/Finis Terrae}를 제목으로 택했다. 영화의 제목으로 '세계의 끝'을 의미하는 이름을 사용함으로써 엡스탱은 영화 속 해초를 캐는 사람들이 사는 섬의 외따로 떨어진 위치를 환기시키고자 했다. 이 '세계의 끝'에서 한 사람이 손가락을 베이고, 곧이어 격동하는 바다의 영향으로 많은 사람의 목숨이 위태로워진다. 엡스탱은 영화 촬영을 위해 육지와 물을 면한 로케이션 지형을 섬세하게 관찰했다. 이 고립과 위험을 예고하는 이야기가 강조하는 것은 숭고하고 경외심을 일으키는 바다의 힘과 바다 가까이에서 그 영향 아래 사는 사람들의 겸손함이다. 강하지만 취약한 섬 사람들의 공동체는 그들이 자연과 근접해 살고 있으며 그만큼 죽음에 가까이 있다는 것을 알고 있다. 도시의 넋을 잃게 하는 초 단위의 시간과 대량 생산과는 전혀 관계없이 사는 그들은 바다 앞에서 그저 속수무책이다.

〈큰 까마귀들의 바다〉는 엡스탱의 영화 중 유일하게 바다를 아주 잠깐이나마 전 세계적 유통의 수로이자 식민 지배를 가능하게 한 수단으로 제시한다. 한 소녀가 우체통 앞에 서서 주변에 보는 사람이 아무도 없는지 확인한 후 편지를 넣는다.

2. Jean Epstein, "Approaches to Truth," trans. Tom Milne, in *French Film Theory and Criticism: A History/ Anthology, 1907–1939*, ed. Richard Abel (Princeton: Princeton University Press, 1988), 423–24.

이어지는 인서트 속 편지봉투 위에 적힌 주소는 소녀의 편지가 다카르에서 휴가 중인 한 프랑스 선원한테 가는 것임을 보여준다. 이 짧은 에피소드는 엡스탱의 작품들의 근저를 이루는 브르타뉴 지방의 폐쇄성으로부터 유일하게 자유롭다. 뿐만 아니라, 브르타뉴의 동떨어진 지역성이 단지 다른 곳elsewhere이 아니라 다른 시간elsewhen에, 지금은 거의 사라진 과거에 매여 있다고 보는 엡스탱의 강한 믿음에서도 이탈한다. 〈바다의 황금〉과 〈폭풍〉에서 브르타뉴 지역 사회는 결핍과 근심이 빚어낸 민간 설화가 펼쳐지는 장소다. 〈폭풍〉에서 항해를 떠난 약혼자를 걱정하던 여자는 폭풍을 다스리는 능력이 있다는 늙은 남자를 찾아간다. 사람들은 여자에게 늙은 남자가 주정뱅이이며 그런 '옛날 이야기'를 믿을 필요가 없다고 말하지만 미신에 사로잡힌 여자는 그에게 도움을 요청한다. 늙은 남자가 수정 구슬을 바라보자 그 안에 부서지는 파도가 나타난다. 바다의 이미지는 아주 느리게, 역방향으로 움직인다. 폭풍을 다스리는 사람은 영화와 마찬가지로 현실을 변형시킬 수 있는 힘을 소유한다. 갑자기 여자의 약혼자가 도착한다. 그는 한 시간 내내 여자를 찾고 있었다고 말한다. 늙은 남자는 수정 구슬을 떨어뜨려 산산조각 낸다. 누가, 혹은 무엇이 약혼자를 안전하게 집으로 돌아오게 했을까? 무선 통신 기사? 폭풍을 다

마르고트 베나세라프, 〈아라야〉,
1959년, 90분, 흑백영화.
Milestone Film & Video 제공.

스리는 남자? 아니면 폭풍우가 스스로 잠잠해진 걸까? 이성과 미신은 대립한다. 현대성이 잠식해온다. 그러나 포토제니photogénie ③의 이론가이며 영화의 형언할 수 없는 마법을 열렬히 옹호한 엡스탱은 노인의 편에 설 거라는 생각이 든다.

　　베네수엘라 아라야반도의 소금 광부들을 담은 마르고트 베나세라프의 〈아라야〉(1959)는 허구의 이야기에 의존하지 않으면서도 엡스탱의 낭만적인 서정성을 간직한다. 영화의 주술적인 보이스오버가 이야기하듯, 아라야반도의 소금 광산은 마치 브르타뉴의 섬들처럼 "모든 게 황폐했던" 장소다. 이 혹독한 땅에서의 고된 채굴 작업은 매우 심미적인 흑백 촬영으로 포착되고, "동일한 고대의 몸짓"을 반복하는 "매일의 의식"으로 묘사된다. 의식의 시간은 당연히 역사에서도, 존재의 조건에 대한 유물론적 분석에서도 제외된다. 따라서 〈아라야〉는 영화가 다루는 대상을 상당 부분 물신화fetishise한다. 아라야반도의 사람들은 영원한 응시의 대상이고, 스스로 말할 수 없으며, 현대성의 전염병에 오염되지 않았다. 그러나 영화의 오프닝과 엔딩은 반도에서의 삶이 폭력 축적의 역사적 시간성에 깊이 얽매여 있음을 암시하면서 이와는 조금 다른 인식을 드러낸다. 예컨대 영화는 아라야반도에 한때 식민 지배의 일환으로 요새가 세워졌을 뿐만 아니라 노예상과 해적이 공존했다는 사실을 설명하

3. [옮긴이] 포토제니(photogénie): 루이 델뤽(Louis Delluc)에 의해 주창된 이론적 개념으로, 엡스탱이 영화적 특수성의 중요성을 주장하며 정교화했다. 엡스탱에 따르면 문학이 문학적이어야 하고 회화가 회화적이어야 하는 것처럼 영화는 독특하게 영화적(cinematic)이기를 추구해야 하는데, 이는 영화의 가장 순수한 표현인 포토제닉한 요소만을 사용해 달성할 수 있다.

며 막을 연다. 그리고 영화가 끝날 무렵에는 기계화의 도래를 보여주며, 이전에 우리가 본 모든 것을 구제 민족지 ^{salvage ethnography} ④ 로 해석하게 만든다. 기술은 아마도 육체적으로 힘든 일을 덜어줄 것이다. 그러나 동시에 기술은 아마도 삶의 방식을 불도저로 밀어버릴 것이다.

<p style="text-align:center">☾</p>

〈아라야〉의 놀랄 만한 아름다움은 대상화와 가공된 이그조티시즘 ^{exoticism} 으로 점철되어 있지만, 영화의 서로 상통하는 시작과 끝은 다른 접근 방식을 넌지시 내비친다. 이 접근법은 아라야반도의 시간을 초월한 것처럼 보이는 소금 광부들이 현대성의 모범적인 인물상으로 인식될 수 있다고 암시한다. 사실 연안 노동을 변하지 않는 것으로 낭만화해서 묘사하는 관행은 널리 퍼져 있다. 그러나 낚시나 소금 채굴 같은 활동이 개인을 자신이 속한 환경에서 밀어내는 현대성과 민간에서 전승된 전통의 진정성 사이의 투쟁이라고 보는 감독들도 많다. 이 감독들은 〈아라야〉의 오프닝과 엔딩에서 확산되는 종류의 긴장을 탐색한다. 아녜스 바르다의 〈라 푸앵트 쿠르트로의 여행〉(1954)은 세트 ^{Sète} 라는 지중해 마을에서 펼쳐지는 두 개의

4. 구제 민족지(salvage ethnography)는 절멸 위기에 놓인 문화의 민속과 실천을 수집하고 기록하는 학문이다.

다른 내러티브를 엮어 이 갈등을 명시적으로 극화한다. 영화는 파리에 사는 부부가 직면한 결혼생활의 위기를 따라가는 한편, 마을 사람들의 일과 유서 깊은 여가 활동, 그리고 그들의 즐거움과 슬픔을 탐구한다. 부부가 나누는 권태로 가득한 심각한 이야기 따위는 마을 사람들의 삶에서 결여되어 있다. 마을에 사는 한 여성이 말하듯, "그들은 행복하기에는 말이 너무 많다." 그러나 〈라 푸앵트 쿠르트로의 여행〉은 쉬운 이분법을 택하지 않는다. 주 위생당국에서 나온 관료들이 마을 주민들과 충돌한다. 관료들은 어획물에서 박테리아가 발견된 석호의 과학적 검사를 요구하면서 마을 어부들의 어업 행위를 통제한다. 영화의 전통적인 스토리라인 내에 어느 순간 현대성이 개입한다.

어업을 매우 현대적인 활동으로 찬양하는 그리어슨의 〈유망어선〉은 현대성이 촉발하는 이러한 종류의 긴장을 진압한다. 뿐만 아니라, 〈유망어선〉에 담긴 계급의식에 대한 태도 또한 눈에 띈다. 몽타주 미학의 측면에서, 그리고 의례적으로 은폐되어 온 노동을 전면적으로 노출한다는 점에서 〈유망어선〉은 어느 정도 좌파 정치와 유사성을 보인다. 그러나 그리어슨의 영화는 선원들과 상인 계급 사이의 투쟁의 기미를 보여주지는 않으며 영국의 제국 간 무역을 홍보하기 위해 설립된

단체인 제국마케팅위원회$^{Empire\ Marketing\ Board}$가 의뢰한 영화에 걸맞게 현대화의 승리주의적 내러티브를 제공한다. 이와는 대조적으로, 루키노 비스콘티의 〈흔들리는 대지〉(1947)에서 계급 간의 대립은 서사의 중심을 차지한다. 시칠리아의 아치 트레짜$^{Aci\ Trezza}$ 마을에서 촬영되었고 실제 현지인들이 주연을 맡은 〈흔들리는 대지〉는 훌륭한 자연주의적 경향이 돋보이는 작품이다. 이탈리아 공산당의 초기 자금 지원을 받아 만들어진 이 영화는 상인들의 억압에서 벗어나 독립하고자 바다에 나갔다가 거친 밤의 폭풍우를 만나 배를 잃고 파멸에 빠지는 발라스트로 가족의 성쇠를 담는다. 〈흔들리는 대지〉는 마르크스주의와 낭만주의 사이에서 미묘한 균형을 유지한다. 자본주의적 착취는 얼마만큼 발라스트로 가족의 문제를 야기하는가? 또한 보이스오버가 반복적으로 말하듯, "격렬한 바다"의 통제할 수 없는 변덕은 이들의 수난에 어느 정도 기여하는가? 분명 두 가지 요소가 다 작용하지만 비스콘티는 결코 전자에 대한 관심을 잃지 않는다.

영화의 끝에서 모든 것을 잃고 굶주린 장남 안토니오는 동생들을 데리고 다시 굴욕적으로 일자리를 구걸한다. 상인은 안토니오를 비웃는다. 그리고 비스콘티는 상인을 비웃는다. 비스콘티는 '무솔리니'라는 이름의 윤곽이 뚜렷하게 남아

있는 벽에 상인을 세워둔다. 파시즘은 끝났다. 그러나 파시즘은 계속된다. 발라스트로 가족은 푼돈을 벌기 위해 다시 한번 상업 어선에서 일하기 시작한다. 〈아라야〉와는 판연히 다르게, 〈흔들리는 대지〉에서 변화는 전적으로 가치 있지만 겉보기에 불가능하다. 영화의 오프닝 타이틀이 드러내듯, "이 영화가 전하는 이야기는 전 세계적으로, 매년 인간들이 서로를 착취하는 모든 나라에서 동일하다." 모든 노동자들의 운명을 상징적으로 보여주기 위해 만들어진 영화는 참담한 결말로 끝을 맺는다.

포고 프로세스$^{Fogo\ Process}$의 영화들은 더 희망적인, 지금과는 다른 미래에 대한 그림을 제시한다. 뉴펀들랜드 해안에서 가장 큰 섬인 포고섬$^{Fogo\ Island}$은 섬이 한때 바다의 주요 자원을 거래하며 국제 교역 네트워크에 참여했었음을 그 이름에서부터 알린다. 포르투갈어로 '불'을 뜻하는 섬의 이름은 16세기에 대구를 찾아서 섬에 도착한 배의 선원들이 붙인 것이다. 그 당시에는 대구가 너무 많아서 바구니를 배 밖으로 던지면 그 안에 물고기가 가득 찰 정도였다. 1960년대에 들어서서는 많은 것이 변했다. 주 정부는 당시 주지사였던 조이 스몰우드의 표현처럼 "발버둥치고 반항하는 뉴펀들랜드를 20세기로" 끌고 가기 위해 멀리 떨어진 지역 사회들을 재정착시키려 했고, 수

콜린 로우, 〈포고섬의 아이들〉, 1967년, 17분.
© National Film Board of Canada.

산업은 근해 트롤 어선과 변화하는 산업 수요 탓에 위태로워졌다. 섬에서의 삶의 미래는 불확실해졌다. 캐나다 국립영화위원회 National Film Board of Canada 는 영화를 사회 변혁을 위한 참여 도구로 활용하려는 목적으로 '변화를 위한 도전' 프로그램을 조직해 이 '문제에 처한 지역 사회'로 들어갔다. 1967년, 포고섬에 도착한 프로젝트의 대표들은 섬의 독특한 문화와 섬이 겪고 있는 문제를 모두 기록했다. 그런데 이 프로젝트의 일환으로 콜린 로우가 포고의 주민들, 메모리얼대학교의 대표들과 협력해 완성한 영화에는 어업의 노동 현장이나 섬의 숨막히는 해안 환경을 담은 이미지가 거의 없다. 왜일까? 외부에 보여주기 위해 찍은 영화가 아니기 때문이다. 많은 영화 제작자가 섬의 어부들 몸짓에 매료되어 그들의 모습을 담는 반면, 포고 프로세스는 위기의 시기에 어촌에서의 삶에 활기를 불어넣는 사건과 논쟁을 기록한다. 로우의 영화들은 복지, 이주, 빚, 상인, 어업협동조합 설립 등을 둘러싼 논의를 담으며 현대성과 변화에 뿌리 깊게 내재된 양가성을 전면에 내세운다. 영화에서 다뤄지는 논의들은 모두 정체성과 지속가능성에 관련된 질문을 던진다. 완성된 영화는 섬 주민들에게 상영되어 또 다른 토론을 이끌어냈다. 약 300개의 다른 뉴펀들랜드 지역 사회와 달리 포고섬의 주민들은 주 정부의 재정착 프로젝트

에 저항했고, 1967년에 주민들이 합심해 설립한 어업협동조합은 오늘날까지도 운영되고 있다. 많은 사람들은 포고 프로세스가 포고섬의 이 승리를 가능하게 했다고 믿는다.[5]

연안 노동을 묘사하는 영화들의 계급 투쟁과 현대성에 대한 관점, 바다의 신화적인 성격을 바라보는 태도는 모두 제각각이다. 그러나 이 영화들은 한 가지 공통점을 보이는 경향이 있다. 타자성^{otherness}의 매력에 의존한다는 점이다. 바다에서의 삶을 담은 이미지들은 대부분 이미지 속에 재현된 지역 사회 주민들이 아니라, 프레임에서 제외되는 바로 그 동시대성 속에 표류 중인 대도시의 관객들을 위해 제공된다. 이에 반해 포고 프로세스의 영화는, 그 이름에서도 알 수 있듯, 수출 가능한 상품이 아니라 함께 만들고 시청하며 자신들만의 피드백을 나누는 과정이었다. 만약 섬 주민들이 변화의 조류에 대처하는 데 영화가 큰 도움을 주지 못했다고 하더라도, 포고 프로세스의 영화가 어업을 다룬 영화들 사이에서 특별한 위치를 부여받아야 하는 이유는 바로 이 점 때문이다.

5. 포고 프로세스의 영화가 포고섬에 미친 영향에 대한 설명은 다음을 참조하라: Peter K. Wiesner, "Media for the People: The Canadian Experiments with Film and Video in Community Development," in *Challenge for Change: Activist Documentary at the National Film Board of Canada*, ed. Thomas Waugh, Michael Brendan Baker, and Ezra Winton (Montreal and Kingston: McGill-Queen's University Press, 2010), 89 90.

4장: 바다는

역사다

너의 기념비, 너의 전투, 순교자는 어디에 있는가?
너의 부족의 기억은 어디에 있는가? 저 회색 납골당
안에 있습니다. 바닷속에요. 바다가 그들을 가뒀습니다.
바다가 역사입니다.
── 데릭 월컷, 「바다는 역사다」

플랜테이션 농장은 대서양 노예 무역의 장소로 크게 부각되
며 무수한 영화에 등장했다. 플랜테이션 외에도 노예제의 기
억을 간직한 장소가 있었지만 영화 속에서 그려지는 경우는
드물었다. 배, 배 밑 바닥의 짐칸, 항로 같은 곳 말이다. 호텐스
스필러스는 "'중간 항로'의 환경은 쉽게 상상할 수 없다. 그래
서 작가가 되려는 학생들에게 아직 남아있는 굉장한 이야기
소재 중 하나다"라고 썼다.[1] 그 공포를 생각하면 마음이 움츠
러든다. 마티와 클레에베 아보낭크의 〈중간 항로〉(2006)는 이
공백을 드러낸다. 아보낭크는 할리우드 시네마에서 가져온
이미지들을 사용해 배도 없고 사람도 거의 보이지 않는 중간
항로를 재현한다. 관객은 작품의 제목 때문에 폭풍우 치는 바
다와 물에 잠긴 도시, 열대 해변을 귀신 들린 부재의 공간으로
이해하게 된다. 이 부재의 공간은 아직 한 번도 묘사된 적이 없

1. Hortense Spillers, "Mama's Baby,
Papa's Maybe: An American Grammar
Book," *Diacritics* 17, no. 2 (Summer
1987): 71–72.

마티외 클레예베 아보낭크, 〈중간 항로〉, 2006년, 9분 40초.
Marcelle Alix(파리) 제공.

는 감금, 죽음, 저항의 형태로 특징지어진다. 이처럼 재현을 하지 않는 행위는 우회迂廻의 윤리, 추상의 한 방식이다. 〈중간 항로〉가 흑인들이 받은 고통의 스펙터클을 재연하지 않으면서도 보는 사람으로 하여금 수많은 사람의 죽음과 상상도 하기 힘든 방식으로 인간성을 말살당한 더 많은 수의 사람을 떠올리게 하는 것은 이러한 윤리, 추상의 방식 덕택이다. 이 접근법은 대양적인 것으로 볼 수도 있다. 물은 투명하지만 광대한 바다는 투명하지 않다는 것이다. 바다의 거대한 막은 숨기고, 시야를 가린다. 아보낭크는 크리스티나 샤프가 "과거가 아닌 과거"로서의 노예제가 남긴 이후의 삶afterlives을 분석하며 던진 근본적인 질문에 답을 내놓는다. "국가가 우리의 죽음이 비통해 할 가치가 없다고ungrievable 공표하고 우리에게 살 수 없는unliveable 삶을 살도록 강제할 때, 우리는 어떻게 그 당사자로서 혹은 그 사람들과 함께 그 여파 속에서 살아갈 수 있을까?"[2]

　　만약 아보낭크가 중간 항로의 이미지를 할리우드 영화에서 찾으려 했다면 아마 거의 아무것도 찾지 못했을 것이다. 물론 스티븐 스필버그의 〈아미스타드〉(1999)가 있다. 이 영화는 신음하고 절규하는 노예의 몸을 백인 구원자 내러티브 내에서 물신화하고 심미화해 묘사한다. 영화의 오프닝에서 노예의 반란이 일어나는 동안 스필버그는 멘데어Mende language에는 자

2. Christina Sharpe, In the Wake:
On Blackness and Being (Durham:
Duke University Press, 2016), 21–22.

막을 달지 않고 스페인 노예상의 대사에만 자막을 단다. 망각이나 배제로 인한 비가시성invisibility의 폭력은 잘 알려져 있다. 우회의 전략은 그 위험을 감수한다. 추상적인 표현은 외면으로 이해될 수도 있다. 그러나 스필버그가 행한 것처럼 가시성의 폭력 또한 존재한다. 〈아미스타드〉에서 흑인 몸의 대상화와 상품화는 영화가 다루는 역사적 상황에서, 그리고 그것을 영화가 재현하는 과정에서 두 번 나타난다.

〈아미스타드〉는 중간 항로의 재현과 관련해 영화사에서 이례적인 작품이다. 흑인의 고통을 스펙터클화하는 영화는 흔히 볼 수 있지만 할리우드는 카타르시스를 전달하기 위한 레퍼토리에서 중간 항로를 대부분 생략해왔다. 이러한 행동은 존중이나 수치심, 무지 혹은 두려움의 결과로 해석될 수 있다. 쇼아shoah[홀로코스트]에 대한 재현이 급격히 늘어난 반면 현대 자본주의의 핵심적인 토대를 이룬 이 대량 학살은 대부분 프레임 밖에 머물렀다. 아마 갑판 아래 짐칸의 어둠과 도망자들이 던져진 바다 아래에서 찾을 만한 할리우드 영화 소재는 없을지도 모른다. 토니 토머스에 따르면, 대서양 노예 무역을 다룬 1988년 이전의 할리우드 영화는 테이 가넷의 〈노예선〉(1937)과 헨리 해서웨이의 〈바닷속의 영혼들〉(1937), 단 두 편이다.[3] 두 영화는 2년 앞서 개봉한 〈바운티호의 반란〉(1935)

3. Tony Thomas, *The Cinema of the Sea: A Critical Survey and Filmography, 1926– 1986* (Jefferson: McFarland and Company, Inc., 1988), 186. 토머스는 텔레비전 미니시리즈인 〈뿌리(Roots)〉(1977)는 제외한다.

의 엄청난 흥행의 영향으로 만들어졌다.〈바운티호의 반란〉은 바운티호의 항해 목적이 빵나무 종자를 타히티섬에서 자메이카로 운반해 노예들이 일하는 농장에 값싼 먹거리를 제공하는 것이었다는 점에서 노예제를 가볍고 부차적으로 다룬다. 그렇다면 이 두 영화의 (적어도 부분적인) 배경이 노예 무역이 금지됐지만 불법으로 지속되던 시기의 노예선이라는 사실은 얼마나 기이한가? 두 영화는 모두 백인 노예상의 과거를 청산하고 백인 이성애 커플을 형성하는 이념적인 작업을 위해 노예제를 배경으로 활용한다.

〈노예선〉은 노예제를 부도덕의 문제보다 불법적인 문제로 본다. 사랑에 빠진 대령 짐 러벳(워너 백스터 분)은 자신이 교수형에 처할 수도 있는 불법적인 노예 무역을 그만두고 새 아내와 함께 자메이카에서 플랜테이션을 운영하는 꿈을 키우기 시작한다. 러벳은 남부끄럽지 않은 상인이 되려고 노력하지만 선원들이 그를 속여 노예가 실린 또 다른 화물을 이송하게 만들고, 끝내 반란이 일어나 배가 난파한다. 선원들은 영국인들에게 붙잡히기 전에 사슬에 묶인 노예들을 배 밖으로 던진다. 러벳은 남은 노예들이 해변으로 헤엄쳐갈 수 있도록 풀어준다. 결국 러벳은 모든 범법 행위에서 면죄받고 자메이카로 떠난다. 러벳은 그곳에서 플랜테이션의 노예 노동을 통해

아마 계속 이득을 취할 것이다. 〈바닷속의 영혼들〉은 윌리엄 브라운호에 승선한 열여덟 명의 백인 승객을 살해한 혐의로 재판을 받는 주인공 마이클 테일러(게리 쿠퍼 분)의 모습을 비추며 시작한다. 긴 길이의 플래시백을 통해 우리는 배가 폭풍우를 만나 침몰했을 때 테일러가 구명보트에 얼마나 많은 승객이 탈 수 있는지 신속하게 계산한 후 나머지 사람들을 지체 없이 배 밖으로 던졌다는 것을 알게 된다. 테일러는 오랫동안 노예상이었지만 최근에 일을 그만두고 영국 정부의 불법 항해 단속을 돕기 시작한 참이다. 영화가 직접적으로 암시하지는 않지만 분명 영화의 내러티브와 테일러의 재빠른 행동은 보험금을 타려는 목적으로 노예 132명이 배 밖으로 내던져진 종호 학살^{Zong massacre}의 서늘한 계산을 떠올리게 한다.[4] 테일러는 윌리엄 브라운호에 탔던 승객 열여덟 명을 살해한 혐의로 재판을 받지만 과거에 그가 절멸시킨 다른 생명들에 대해서는 처벌받지 않을 것이다. 〈바닷속의 영혼들〉은 이 잔인한 아이러니를 의식하는가? 애도받지 못하는 생명들은 유령처럼 영화 속을 떠돈다. 〈바닷속의 영혼들〉과 〈노예선〉은 모두 영화에서 대체로 배제해온 중간 항로의 공포를 그리며 노예제의 만행을 고발한다. 그렇지만 두 영화에서 노예는 대화에 참여할 수 없으며, 두 작품은 모두 과거에 노예상이었던 주인공을

4. 종호 학살로 정확히 몇 명의 노예가 죽었는지에 대해서는 논란이 있다. [옮긴이] 종호 학살(Zong massacre): 1781년 11월 29일 470명의 노예를 싣고 자메이카로 항해하던 영국인 노예상 소유의 선박 종호에서 노예 132명이 산 채로 바다에 던져진 사건. 당시 노예는 화물로 취급되었고 선주들은 화물 손실 명목으로 보험금을 타기 위해 학살을 자행했다.

5. Édouard Glissant, "The Open Boat," in *Poetics of Relation*, trans. Betsy Wing (Ann Arbor: University of Michigan Press, 1997), 6.

6. Paul Gilroy, *The Black Atlantic: Modernity and Double Consciousness*

용서하며 끝난다. 이 인물들에게 과거는 그저 과거일 뿐이다. 그들은 교화된 미래, 재생산에 참여할 수 있는 미래를 차분하게 바라볼 수 있다. 이 기이한 영화들에서 과거의 부채가 깨끗이 청산되었다고 믿고 싶어하는 미국의 욕망에 대한 알레고리를 발견해보고 싶다.

그러나 바다의 깊은 곳에는 다른 이야기들도 있다. 에두아르 글리상이 "하나의 거대한 시작, 그러나 녹슨 사슬이 흘러간 세월을 나타낸다"고 언급한 바다,[5] 폴 길로이가 "검은 대서양"이라고 이름 붙인 바로 그 바다 깊숙한 곳에서 다성적인 polyvocal 이야기들이 들려온다.[6] 오톨리스 그룹의 〈히드라 데카피타〉(2010)에서 동산노예제 chattel slavery [7]의 비인간화 dehumanisation 는 탈인간적 posthuman 가능성을 사유하게 하는 매개로 변모한다. 이를 위해 오톨리스 그룹 작가들은 드렉시야 Drexciya 의 신화를 동원한다. 1990년대에 디트로이트에서 활동한 테크노 듀오 드렉시야 는 임신한 상태로 바다에 빠져 죽은 노예의 태어나지 못한 아이들이 돌연변이가 되어 물속에서 살게 된다는 신화적인 이야기를 만들었다. 드렉시야의 신화는 "하나가 끝을 맺고 ⋯ 또 다른 것이 시작"되는 이야기이며,[8] 오톨리스 그룹의 멤버인 코도 에슌의 표현대로 "중간 항로의 생명정치적 biopolitical 참극을 다시 상상하는" 하나의 방법이다.[9] 〈히드라 데

(Cambridge: Harvard University Press, 1993).

7. [옮긴이] 동산(動産)노예제(chattel slavery): 노예를 재산으로 취급하는 예속 관계를 법적으로 보장한 제도로, 소유자는 다른 재산과 마찬가지로 노예를 자유롭게 거래하고 평생 소유할 수 있다.

8. 드렉시야의 음반 해설지. 코도 에슌이 인용, "Drexciya as Spectre," in *Aquatopia: The Imaginary of the Ocean Deep*, ed. Alex Farquharson and Martin Clark (Nottingham: Nottingham Contemporary; London: Tate, 2013), 143.

9. 같은 글, 144.

카피타〉에서 해수면—멜빌이 "바다의 피부"라고 부른—은 검고 속이 보이지 않는다. 우리는 이 해수면의 이미지를 보며 존 러스킨의 『근대 화가론』의 구절을 노래하는 안잘리카 사가의 목소리를 함께 듣는다. 러스킨은 윌리엄 터너가 종호 학살에서 영감을 받아 그린 1840년도 작품 〈노예선〉에 찬사를 보낸다. 그러나 길로이가 지적하듯, 러스킨은 "물을 생생하게 묘사한 미학 외에는 터너의 그림을 논의하지 않으며" 이 그림이 노예선을 주제로 삼는다는 사실을 부수적인 요소로 은밀히 격하시킨다.[10] 러스킨에게도 중간 항로는 재현의 문제다. 오톨리스 그룹은 불투명성^{opacity}과 우화^{fabulation}의 전략을 통해 이를 비판한다. 오톨리스 그룹은 그들이 그냥 '저자^{an Author}'로만 표기한 사람의 글을 인용해 드렉시야의 신화, 안잘리카 사가의 음악적 에크프라시스^{ekphrasis},[11] 그리고 노바야 제믈랴^{Novaya Zemlya}의 작업 사이의 대화를 수립한다. 노바야 제믈랴는 귀를 기울여 '조용한 목소리'를 듣고 기록하는 가상의 캐릭터다. 사실주의 재현의 방식과는 거리가 멀지만 그보다 훨씬 강력한 오톨리스 그룹의 이 비디오는 애도를 위한 레퀴엠인 동시에 더 살 만한 미래를 그리는 회복적인 이야기다. 〈히드라 데카피타〉는 스펙터클의 가짜 투명함에서 도망쳐 불투명성의 어두운 감수성으로 향한다.

10. Gilroy, 14.

11. 에크프라시스(ekphrasis): 시각적 묘사 혹은 예술작품에 대한 문학적 표현 또는 반응. 어원학적으로 그리스어의 '말하다' 또는 '전체를 보여주다'에서 유래했다.

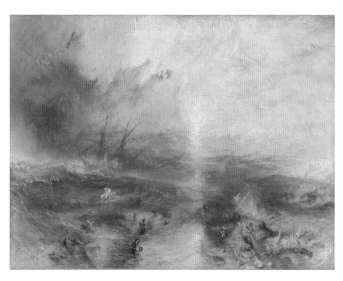

윌리엄 J. M. W. 터너, 〈노예선〉, 1840년. 출처: 위키피디아.

☾

2017년 11월 8일, 독일 신문『타게스슈피겔』은 1993년부터 유럽 망명길에 사망한 이민자와 난민 33,293명의 이름을 게재했다. 그해에만 17만 명이 바다를 건너려고 시도했고, 그중 3,116명이 바다에서 죽거나 실종됐다. 샤프가 보여줬듯 동시대 지중해에서 "노예선의 기호학"은 계속된다.[12] 그러나 이제는 어디에나 카메라가 있기에, 요새화된 유럽^{Fortress Europe} 해안가의 벌거벗은 생명과 떼죽음이 실시간으로 포착된다.

계속되는 인도주의적 재앙을 재현하는 적절한 방법은 무엇일까? 그런 방법이 존재하기는 할까? 우리 감각을 마비시키는 뉴스 이미지의 공세 속에서 작가와 영화 제작자들이 개입을 시도한다. 백인 부르주아들로 가득 찬 예술 영화, 가령 미카엘 하네케의 〈해피 엔드〉(2017)나 루카 구아다니노의 〈비거 스플래쉬〉(2016)에서 이민자 무리는 내러티브에 지나치게 결정적인 훼방을 놓는다. 미술계의 스타들이 제작한 번지르르한 설치 작품은 군사 기술을 숭배하고 난민 수용소의 특수성을 노출하는 이미지를 소모하며 공허한 광경만을 남긴다. 다큐멘터리 작가들은 좋은 의도로 [이탈리아의] 람페두사섬 사람들^{Lampedusans}과 이민자들 사이의 (좌절된) 만남을 담으려 하지

12. Sharpe, 21.

만 백인은 한 명 한 명 개별적으로 묘사하는 반면, 수많은 흑인의 몸은 특징 없이 무리 단위로만 포착하며 결국 인종 차별적 규범을 재생산한다. 2016년, 아이웨이웨이는 익사한 채 해변에 떠밀려 온 세 살배기 시리아 난민 알란 쿠르디 Alan Kurdi의 운명을 재연하기 위해 [그리스의] 레스보스섬 Lesbos 해변에서 포즈를 취했다. 이 제스처는 추도를 위한 것이었을지 모르지만 그보다 공감적 동일시의 문제와 미디어화된 mediatised 분노의 저속함을 담은 본보기로 남았다. 이미지는 증언할 수 있지만 하찮아 보이게 할 수도 있고, 감정을 경감시킬 수도 있다. 이미지로 고통을 재현하는 것은 가시밭길을 걷는 것이다.

여기서 우회, 불투명성, 추상이 다시 한번 나아갈 방향을 가리킨다. 페기 아이쉬의 〈가장 검은 바다〉(2016)에서 쿠르디는 완전히 다른 모습으로 재현된다. 아이쉬는 대만의 [미디어 회사] 토모뉴스 TomoNews가 컴퓨터 생성 이미지로 제작한 뉴스 클립만을 사용해 〈가장 검은 바다〉를 만들었다. 아이쉬의 애니메이션에서 수용 인원을 초과해 침몰하는 보트와 배 위에 탄 몰개성적인 아바타들은 죽으면 빨간색으로 변한다. 아이쉬는 엘리스 코스의 「오르간과 현을 위한 파사칼리아」의 우울하고 장엄한 선율과 함께 이 섬뜩한 시뮬라크르를 재구성하며, "우리의 세상을 귀엽게 만들면서 cutefication" 현실을 조작하는

페기 아이쉬, 〈가장 검은 바다〉, 2016년, 10분.
작가와 Microscope Gallery(뉴욕) 제공.

착색질airbrushing에 이의를 제기한다.⑬ 시엔 나이가 지적하듯, 귀여움은 결코 순진하지 않으며 늘 소비 및 상품화의 문제와 결부된다.⑭ 여기서 컴퓨터 애니메이션이 현실과 맺는 빈약한 관계는 실제actuality에 관한 이미지의 순환에서 이미 이와 같은 현실감 상실과 스펙터클화의 과정이 항상 작동하고 있었음을 암시하는 알레고리가 된다. 〈가장 검은 바다〉는 자발적으로 초가시성hypervisibility의 세계와 거리를 둔다. 관객들은 현실을 하찮아 보이게 만드는 인공물을 통해 간접적으로 현실을 숙고하게 된다.

마티 디옵의 〈아틀란티크〉(2009)에서 세 젊은이가 배를 타고 바다를 건너 유럽으로 향하는 여정을 이야기하는 동안 시간의 화살은 꿈과 환상 사이로 접히며 부러진다. 세 사람은 항해에 대해 과거형으로 말하지만 여전히 아프리카에 있다. 유럽을 향한 그들의 횡단은 앞으로 벌어질 일인가, 아니면 이미 일어난 일인가? 그것은 현실에 기반하는가, 아니면 환상인가? 현대성과 진보의 선형적 시간성은 무효화된다. 모닥불 옆에서 벌어지는 그들의 대화는 한 장면을 제외하면 모두 프레임 밖의 바닷소리를 동반한다. 바다에 묶인 꿈으로 시작하고 끝나는 이 어둡고 불명확한 수미상관 구조의 영화는 죽음이 보고되지만 보이지는 않는 영화의 중반부에서 포개진다. 젊은 여자가 한참

13. Peggy Ahwesh, 베릭 영화 미디어 예술제(Berwick Film and Media Arts Festival) 상영 후 대담, Berwick-upon-Tweed, United Kingdom, September 2017.

14. Sianne Ngai, "The Cuteness of the Avant-Garde," *Critical Inquiry* 31, no. 4 (Summer 2005): 813–814.

동안 시선을 마주하며 카메라를 응시한다. 그리고 우리는 다시 모닥불로 돌아간다. 죽었다던 사람이 불 옆에 살아있다. 토머스 키넌이 말하듯, "이제 카메라를 통해 분명하게 담긴 이미지가 우리의 윤리 의식과 양심, 책임감에 가장 중요하게 영향을 미치게 되었"지만, 가시성이 늘 행동으로 이어지는 것은 아니며 오히려 가시성은 값싼 선정주의를 초래할 위험도 있다.[15] 아마도 허구와 차단, 그리고 거짓의 힘이 우리의 윤리 의식을 고취할 수도 있을 것이다.

〈아틀란티크〉에서 한 남자가 다른 남자에게 말한다. "바다를 봐. 바다엔 국경이 없어." 다른 남자가 대답한다. "그렇지만 바다엔 붙잡을 가지가 없지." 이 대화는 매끄러운 공간인 바다의 양가성을 간결하게 요약한다. 대양의 느낌이라는 개념에도 숨어있는 양가성 말이다. 스필러스는 중간 항로에 대해 쓰며 개체화individuation가 상실된 바다의 디스토피아적 차원을 환기시킨다.

프로이트적 인식에서 '대양'을 생각한다면 중간 항로의 아프리카인들은 문자 그대로 대양을 부유했다. 대양에서 아프리카인의 정체성은 구분되지 않는다. 그들의 토착지와 고유의 문화는 제거되지만 그렇다고 그들이 미국인인

15. Thomas Keenan, "Publicity and Indifference: Media, Surveillance, and the 'Humanitarian Intervention,'" in *Killer Images: Documentary*

Film, Memory, and the Performance of Violence, ed. Joram ten Brink and Joshua Oppenheimer (Chichester: Wallflower Press, 2012), 21.

대양의
느낌

9
2

것은 아니다. 이 포로들은 그들을 억류한 사람들에게 불릴 이름조차 없이 대서양을 가로지르는 중이었지만 동시에 어느 곳에도 존재하지 않았다.[16]

〈현기증 바다〉에서 존 아캄프라는 바다라는 역공간liminal space에 도사리고 있는 폭력의 역사에 주목하면서도, 동시에 바다를 기후변화와 이주 등 동시대의 시급한 문제들이 노예제의 유산과 상호 연결되는 장소로 인식한다. 스필러스와 매우 다르게 대양의 느낌을 이해하는 아캄프라는 인간과 비인간 모두의 생명력을 회복해 그들 사이의 광범위한 연대 행위를 이끌어낸다. 〈현기증 바다〉는 작품 속 첫 번째 간자막의 문구처럼 "물속의 숭고에 대한 간접적인 설화"를 들려준다. 아캄프라는 3채널 스크린에 이질적인 조각들을 집합해 현대성의 파국을 드러낸다. 문학에서 가져온 인용문, 아카이브된 이미지, 그리고 매우 높은 제작 가치를 지닌 자연 영상은 바다를 자연과 문화가 얽혀 있으며 폭력과 경이로 가득 찬 공간으로, 지구적인 관점에서 이해할 수 있게 한다. 〈자개 단추〉(2015)에서 파타고니아 원주민들과 피노체트의 군부 독재 동안 사라진 사람들 사이를 매개하는 수단을 바다에서 발견한 파트리시오 구스만처럼, 아캄프라는 바다의 흐름을 중요한 방법으로 받아들인다. 대서양 노예 무역은 단발적인 사고나 쉽게 용서받을 수 있

16. Spillers, 72.

존 아캄프라, 〈현기증 바다〉, 2015년,
3채널 HD 컬러 비디오 설치. 7.1 사운드. 48분 30초.
© Smoking Dogs Films. Smoking Dogs Films and Lisson Gallery 제공.

는 사소한 실수가 아니라 현대성 자체의 근간을 이뤘으며, 그 논리는 현재에도 다른 방법으로 계속되고 있다. 틀림없이, 대양의 무경계성은 이 사실을 강조할 수 있는 방법을 제공한다. 바다의 소금물 아래서 보면 할리우드적 구원의 가능성은 씻겨나가고, 문명과 야만은 너무나 닮았다.

5장: 해양

자유론

바다를 지배하는 자가 무역을 지배하고, 무역을 지배하는
자가 세계의 부를 지배하며, 결국 세계 자체를 지배한다.
—— 월터 롤리 경

휘호 흐로티위스는 1609년 법률 연구서 『해양 자유론』에서 어
떤 국가에도 속하지 않고 자유롭게 항해할 수 있는 해역인 공
해公海의 개념을 주창했다. 그러나 착각하면 안 된다. 공해는
공유재commons의 유토피아가 아니었다. 공해를 횡단하며 원거
리의 항구들을 잇고 생산과 소비를 연결해 세계를 건설하는
것은 재화와 인간의 몸—그리고 재화로 거래되는 인간의 몸—
이다. 심각한 생태적 결과를 초래할 착취와 축적의 끊임없는
순환이 이 열린 바다를 통해 계속된다.

　　현재 세계 무역의 90퍼센트 이상은 해상 운송을 통해 이
루어진다. 그러나 전 지구적 유통을 생각할 때 우리는 금융 자
본, 정보 또는 이미지의 탈물질화된dematerialised 이동을 떠올리는
경향이 있다. 이 근거 없는 신화에 의하면 노동은 이제 '비물질
적인immaterial' 것으로 변했다. 그러나 물질material 노동은 사라지
지 않았다. 그저 다른 곳으로 이동했을 뿐이다. 가난한 나라에
서 생산된 제품은 바다를 통해 부유한 나라의 소비자에게 도

달한다. 해저 케이블 네트워크에 의존하는 디지털 순환 역시 물질적이며, 바다를 통해 전 세계를 잇는다. 해상 노동자들의 일상적인 현실과 인터넷을 가능하게 하는 해저 인프라 외에도 바다를 통한 순환이 완고하게 물질적인 것임을 증명하는 것은 육중한 선적 컨테이너 더미다. 이 네트워크의 총체성은 너무 거대하고 복잡하며 늘 가려져 있어서 우리가 온전히 이해하기 힘들다. 자본의 세계적 순환과 불가분한 관계에 있고 그 영향이 해양 환경에서 가장 눈에 띄게 드러나는 생태계 파괴와 인간에 의한 기후변화가 던지는 질문처럼, 해상 무역 네트워크는 규모와 재현 가능성의 문제를 제기한다. 그리고 영화는 이 문제들을 드러내고 정면으로 맞설 수 있다.

<p style="text-align:center">☾</p>

뉴질랜드의 국립영화부서 National Film Unit 의 단편 〈내항선〉(1948)은 보급선의 보급 활동을 담는다. 항구에 도착한 배에서 화물이 하역될 때, 보이스오버는 묘기를 부리듯 운율에 맞춰 수송된 온갖 잡동사니 목록을 경쾌하게 낭독한다. "기계 부품, 차 tea 상자, 단추 상자, 다트 세트, 농업용품, 장식용품, 케이크와 실크 파자마—모두 날씨에 견딜 수 있도록 빽빽하게 묶여 선창

안에 실렸다." 보이스오버에서 언급된 모든 항목이 화면에 보이진 않지만, 〈내항선〉은 보급선을 매우 가까이에서 들여다보며 공급망과 공급망을 통해 이동하는 상품에 대해 매력적인 설명을 제공한다. 이것은 색다른 엉뚱함으로 가득한, 극도로 인간적인 규모의 해상무역이다. 오늘날 이런 종류의 보급선은 상상하기도 힘들다. 1950년대와 60년대에 이루어진 컨테이너화는 기존의 해상 상품 운송 방식을 종결시켰다. 이 새로운 기술의 도입과 함께 물량은 대폭 늘어나고 비용은 낮아졌다. 많은 부두 노동자가 해고됐고, 〈워터프론트〉(1954) 같은 영화에서 볼 수 있는 "오래된 부두의 생기 넘치는 혼란"은 종식됐다.[1] 선적 컨테이너는 그야말로 세계 경제의 양상을 바꿔버렸다.

단 한 명의 배우만 등장하고 사실상 대사도 없는 〈올 이즈 로스트〉(2013)는 좀 더 동시대적인 그림을 보여준다. 로버트 레드포드는 떠다니는 선적 컨테이너와 충돌해 요트가 완전히 난파된 후 바다에 표류하게 된 남자를 연기한다. 그는 두 척의 컨테이너선이 지나는 것을 보고 조명탄을 쏘아 보지만 어느 배도 그를 알아 차리지 못한다. 죽은 노동^{dead labour}을 싣고 가는 거대한 선박 위에 사람의 흔적은 보이지 않는다. 이 강철로 된 바다 괴물들은 눈이 없어서 바다 위에 표류하는 사람을

1. Marc Levinson, *The Box: How the Shipping Container Made the World Smaller and the Economy Bigger* (Princeton: Princeton University Press, 2016), 7: [국역본] 마크 레빈슨, 『더 박스―컨테이너는 어떻게 세계 경제를 바꾸었는가』, 이경식 옮김 (청림출판, 2017); 『The Box』, 김동미 옮김(21세기북스, 2008).

볼 수 없다. 우선 컨테이너는 폭력의 가해자다. 그리고 컨테이너선은 고통에 무관심하다. 자동화된 거대 조직체인 컨테이너선에 비하면 혼자 배를 모는 선원 한 명의 기술은 너무나 작고 보잘것없다. 이 생존 드라마에서 마르코 데라모가 "컨테이너 자본주의container capitalism"라고 부른 시대의 위험한 비인간성에 대한 간접적인 논평이 나올 가능성은 얼마나 될까?[2]

컨테이너 운송의 특성은 피터 허턴의 〈바다에서〉(2007)와 앨런 세쿨라와 노엘 버치의 〈잊혀진 공간〉(2010)이라는 매우 다른 두 영화에서 분명히 드러난다. 상선단에 복무했던 허턴은 컨테이너선의 한정된 여정에 집중한다. 허턴의 영화는 처음 톨레도 스피릿Toledo Spirit호가 한국에서 건조되는 모습으로 시작해, 컨테이너를 가득 실은 배가 놀랄 만큼 아름다운 망망대해를 지나 방글라데시 해변에 도착해 해체되는 모습을 보여주며 끝난다. 〈바다에서〉는 소리가 없으며 놀랄 만한 수준의 형식적 정밀성을 갖추고 있어 영화의 관객은 이미지의 세부적인 구성에 더 주의를 기울이게 된다. 허턴은 면밀하게 관찰하지만 어떤 해설도 덧붙이지 않는다. 인간의 몸은 거대한 배에 비하면 작은 점에 지나지 않아 보이는데, 이는 마치 자본주의적 관계의 총체성 속에서 인간의 생명에 부여된 지위를 비유한 것처럼 느껴진다. 그러나 영화의 마지막 순간 이제 폐

2. Marco D'Eramo, "Dock Life," *New Left Review* 96 (November–December 2015): 89.

앨런 세쿨라, 노엘 버치, 〈잊혀진 공간〉, 2010년, 112분.
Doc.Eye Film(암스테르담) 사진 제공.

선박들의 묘지에 정박한 배는 그저 난파선에 불과하다. 방글라데시 노동자들은 카메라 앞으로 다가와 배가 아니라 자신들에게 시선을 향하게 한다. 이와는 반대로, 버치와 세쿨라는 수송 컨테이너가 초래한 결과를 에세이처럼 탐구한 〈잊혀진 공간〉에서 광범위하고 해석적인 접근 방식을 취한다. 2008년 금융 위기 이후, 버치와 세쿨라는 선적 컨테이너 때문에 어떤 식으로든 삶에 영향을 받은 사람들을 찾아 나선다. 이 '떠다니는 창고'는 공장들이 값싼 노동력을 찾아 마치 '배처럼' 해외로 이동할 수 있게 했다. 버치와 세쿨라는 전 세계를 돌아다니며 젊은 중국 여성, 네덜란드 노인, 미국인 노숙자, 필리핀 유모 등 다양한 사람들을 만나 그들의 이야기를 듣는다.

　〈바다에서〉와 〈잊혀진 공간〉은 다른 영화지만, 두 영화 모두에서 선적 컨테이너는 추상의 표상으로 등장한다. 선적 컨테이너는 그 안에 들어있는 상품의 다양성을 은폐하는 물질적 실체이자, 동시에 규제가 철폐된 신자유주의의 만행과 인간 생명에 대한 무관심을 보여주는 환유적 개체다. 버치와 세쿨라는 허턴이 할 수도 있을 법한 질문을 한다. "컨테이너 박스의 익명성이 개척과 모험의 바다를 보이지 않는 고역의 샘으로 만드는 걸까? 질서, 효율성, 세계적 진보의 정점인 이 컨테이너 박스가 혼란과 파괴를 야기하고 세계의 균형을 무너

뜨리는 걸까?" 두 영화에서 모험의 바다는 결코 멀리 있지 않다. 심지어 허턴의 영화는 조지프 콘래드를 인용하며 시작한다. 그러나 설비와 구조물의 평범성이 모험의 흔적을 지운다. 〈바다에서〉와 〈잊혀진 공간〉은 모두 배의 맨 꼭대기에서 찍은 쇼트를 포함한다. 수평선을 배경으로 마치 아이들의 블록처럼 잔뜩 쌓인 형형색색의 컨테이너는 시각적으로 완벽한 격자무늬grid를 형성한다. 로절린드 크라우스는 회화적 추상의 상징인 격자무늬가 "예술이 자연을 향해 등을 돌렸을 때의 모습"이라고 썼다.[3] 여기서 선적 컨테이너의 격자무늬는 세계화와 자동화의 시대에 자연과 인류 모두에게 등을 돌린 자본주의의 모습이다.

캠프(샤이나 아난드와 아쇼크 수쿠마란)의 공동 기록 프로젝트인 〈만에서 만으로 또 만으로〉(2013)는 쿠치만에서 온 선원들이 아라비아해를 건너 페르시아만과 그 너머까지 온갖 종류의 물품을 수송하는 모습을 담는다. 아난드와 수쿠마란은 4년에 걸쳐 수집한 푸티지를 엮어 〈만에서 만으로 또 만으로〉를 완성했는데, 여기에는 자신들이 직접 찍은 HD 비디오뿐만 아니라 선원들이 핸드폰 카메라와 캠코더를 사용해 촬영한 영상도 포함됐다. 고화질 해상도의 이미지와 그림처럼 픽셀화된 이미지의 만남은 이질적인 질감을 창출한다. 이 이

3. Rosalind Krauss, *The Originality of the Avant-Garde and Other Modernist Myths* (Cambridge: MIT Press, 1986), 9.

캠프, 〈만에서 만으로 또 만으로〉, 2013년, 83분.
작가 제공.

질적인 질감은 선원들이 고른 종교적인 노래와 발리우드 사운드트랙과 결합해, 거대한 지역과 만져질 듯한 친밀감을 동시에 보여주는 한편의 컴필레이션 필름^{compilation film}을 완성한다. 캠프는 이미지를 포착하는 순간에는 감독으로서의 지위를 내려놓고 대신 몽타주 행위를 통해 창조적인 역량을 발휘한다. 〈만에서 만으로 또 만으로〉는 〈바다에서〉와 〈잊혀진 공간〉에서는 잘 관찰되지 않는 선박 위의 기쁨과 우정, 사교성, 그리고 낙관주의를 발견해낸다. 그러나 동시에 아난드와 수쿠마란은 버치와 세쿨라, 허턴이 그랬듯 세계적 순환의 잘 드러나지 않는 물질적 조건을 묘사하려고 시도한다. 아난드와 수쿠마란의 목표는 세계 무역의 상상할 수 없는 규모와 주변화된 특수성 사이를 중재하는 것이다. 우리가 살고 있는 글로벌 체제는 정보를 밀매하고 비물질 노동에 의해 추동되는 '인지자본주의^{cognitive capitalism}'의 개념으로 자주 묘사되는 경향이 있다. 그러나 "실제 사건과 사건을 촬영한 비디오를 바탕으로 한" 이 영화는 우리 세계가 여전히 상품을 제작하고 운송하는 몸의 물리적 작업에 의존한다는 사실을 주목할 만하게 상기시킨다.

〔

미셸 푸코는 『말과 사물』에서 철학적 휴머니즘의 종말에 대한 은유를 바다에서 가져온다. 푸코는 인간이라는 개념이 "해안가의 모래 위에 그려진 얼굴처럼 지워질" 날이 오기를 기대한다.[4] 푸코의 꿈은 이루어졌는가? 그렇기도 하고 그렇지 않기도 하다. 컨테이너 선박의 렌즈를 통해 세계 체제를 바라볼 때, 인간은 자본 아래 총체적으로 포섭된 삶 속에서 푸코가 희망했던 것과는 매우 다른 방식으로 지워진다. 한편 주류 내러티브 영화에서 인간의 개념은 건재하다. 가령 〈딥워터 호라이즌〉(2016)에서 인간은 여전히 우주의 중심을 차지한다. 〈딥워터 호라이즌〉은 2010년 멕시코만에서 500만 배럴가량의 기름이 유출되고 열한 명이 사망한 미국 역사상 최악의 환경 재난을 다루면서도 생태계 파괴를 전혀 언급하지 않는다. 이 영화는 영웅주의와 비겁함이 얽힌 인간중심적 드라마를 제공한다. 기름에 젖은 새가 겁에 질려 통제실로 날아가는 장면만이 이 영화에서 유일하게 환경 재난이 인간 외의 생명에 미칠 엄청난 피해를 암시한다.

자본의 지배는 제재받지 않고 개인주의는 거짓 이데올로기를 양산한다. 이 두 현상은 오늘날 지구가 생태 위기에 직면

4. Michel Foucault, *The Order of Things: An Archaeology of the Human Sciences* (London: Routledge, 2002), 422: [국역본] 미셸 푸코, 『말과 사물』, 이규현 옮김(민음사, 2012).

하는 데 기여했다. 산소가 없는 해양 데드존^{dead zone}은 1950년대 이후 네 배 증가했고, 프랑스의 두 배 면적에 달하는 태평양 거대 쓰레기 섬^{Great Pacific Garbage Patch}에는 79,000톤의 플라스틱이 떠다닌다. 아이쉬의 〈가장 검은 바다〉에서 컴퓨터 애니메이션으로 만들어진 물고기는 떼로 폐사해 수면 위로 떠오른다. 한 연구팀은 2048년 안에 바다의 모든 생물이 사라질 거라고 주장한다. 지구가 뜨거워지고 있다. 환경 정의를 요구하는 목소리와 해수면 상승이 '인류'의 자율성에 새로운 압력을 가하는 시대인 인류세에, 푸코의 은유는 아마도 그가 절대 예상하지 못했을 방식으로 울림을 준다.

G. 안토니 스바텍의 〈.TV〉(2017)에서 기후변화 문제와 전 세계적 데이터 순환은 해수면 상승에 특히 취약한 태평양의 작은 섬나라 투발루에서 통합된다. 스바텍은 유튜브에서 가져온 섬의 풍경 이미지와, 알 수 없는 위치에서 '.tv'로 끝나는 웹사이트의 비디오들을 재생 중인 디지털 기기를 교차시킨다. 텔레비전을 연상시키는 .tv는 투발루 정부의 주요 수익 사업인 국가 도메인의 이름이다. 보이스오버는 투발루가 물 밑으로 사라진 미래의 시점에서 이야기를 들려주며 영화의 이미지를 과거의 유물로 보이게 한다. 그가 낮은 목소리로 말한다. "아마 지구도 쉴 권리가 있다는 것을 이해하기 어려웠을지

G. 안토니 스바텍, 〈.TV〉, 2017년, 22분. 작가 제공.

도 모른다." 글로벌 공급 사슬이 그러하듯, 기후변화의 어마어마한 규모는 우리가 개념적으로 파악할 수 있는 수준을 넘어선다. 이제 사이버 공간으로 도피한 〈.TV〉의 내레이터는 바닷물이 상승해도 자신에게는 도달할 수 없다고 주장한다. 이 탈물질화에 대한 어둡고 디스토피아적인 우화는 관객에게 투발루의 소멸을 상상해보기를, 인간들이 현상 세계를 완전히 저버린 시대에 살아보기를 요구한다. 디스토피아의 전조는 이미 여기에 있다. 대부분의 사람들은 이미 사이버 공간으로 불공평하게 도피하기 시작했다. 스바텍도 〈.TV〉의 내레이터처럼 투발루에 가본 적이 없다. 그들은 오직 전 세계 인터넷 트래픽의 대부분을 전송하는 해저 광케이블을 거쳐서 투발루를 만난다. 더 큰 문제는 많은 사람이 지구의 위태로움을 알면서도 외면한다는 것이다. 어쩌면 이 공상 과학 영화는 허구가 아닐지도 모른다.

막대한 양의 전력을 소비하며 순환하는 탈물질화된 이미지는 우리를 경험의 직접성immediacy으로부터 멀어지게 한다. 그럼에도 〈.TV〉는 우리가 이 이미지들을 통해 이 세계의 지속되는 물질적 취약성과 대면할 수 있음을 암시한다. 아미타브 고시는 문학이 부르주아적 삶의 질서를 토대로 하기 때문에 기후변화 문제를 충분히 다루지 않고, 따라서 우리 시대가 "대혼

란의 시대"로 기억될 수도 있다고 예측한다.[5] 영화에 대해서
도 같은 말을 할 수 있을 것이다. 그러나 고시가 후에 제안하듯
"우리가 외면해온 것, 즉 비인간 존재와 그들이 우리 가까이에
있음을 인식하는 것"이 주어진 과제라면, 물리적 현실에 기반
을 둔 렌즈 기반 이미지가 할 수 있는 일은 특히 많아 보인다.[6]
비인간 존재와 그들이 우리 가까이에 있음을 인식하고 인간과
비인간의 상호의존성을 이해하는 것은 대양의 느낌에 참여하
는 것이다. 우리는 이 세상 밖으로 떨어질 수 없다.

5. Amitav Ghosh, *The Great Derangement: Climate Change and the Unthinkable* (Chicago: Chicago University Press, 2017), 11: [국역본] 아미타브 고시, 『대혼란의 시대— 기후 위기는 문화의 위기이자 상상력의 위기다』, 김홍옥 옮김(에코리브르, 2021).

6. 같은 책, 30.

역자 후기

지구가 인간의 활동이 기후와 환경에 급격한 변화를 일으키는 지질시대인 인류세^{Anthropocene}로 돌입했다는 사실은 『대양의 느낌: 영화와 바다』에 높은 시의성을 부여한다. 그런데 한편으로 이 책과 인류세를 논하며 '시의성'을 언급하기 망설여진다. 인류세에 대한 반성적 논의는 인류세를 초래한 것이 지구의 주인을 자처하며 파괴적으로 자원을 고갈시킨 인간의 오만임을 인식하고, 우리가 이 인간중심주의를 버리고 자연과의 관계를 재정립하기를 요구한다. 그런데 '시의성'이라는 말에는 이미 인간중심적 시간 개념이 내포되어 있다. 도나 해러웨이는 인류세라는 용어도 인간중심주의를 전제로 한다고 경계한다. 해러웨이는 인류세가 인간을 생물권의 중심으로 상정하고, 인간에게 과도한 책임을 부과함으로써 인간의 능력과 영향을 과대평가한다는 점에서 인간중심주의를 강화할 위험이 있다고 본다. 해러웨이의 지적은 인류세라는 진단을 받은 우리 앞에 어려운 과제가 놓여있음을 시사한다. 인간이 인간중심적 사고를 버리고 인류세의 위기를 '해결'할 수 있을까? 어떻게 하면 우리가 비인간 존재와 공존하고, 다양한 시간성을 긍정하는 새로운 생태적 삶의 방식을 상상할 수 있을까? 이 책

에서 에리카 발솜은 카메라의 비인간적 자동기법^{automatism}으로 세계를 기록하는 영화가, 그리고 "고정된 모든 것을 물의 끊임 없는 흐름 속에서 용해"시키는 바다의 예측 불가능한 힘이 우리가 "관점의 급진적인 방향 전환"을 취하도록 도와줄 수 있다고 말한다. 이 책에서 언급되는 영화에서 재현되는 바다의 모습은 우리가 자연과 문화 사이의 모호한 경계와 그 둘의 교차점을 인식함으로써 자연을 다시 정의하게 한다.

해변에서 물에 최대한 가까이 다가서서 바다를 본 적이 있는가? 시야에서 해변은 사라지고, 눈앞에는 오직 끝없이 펼쳐진 수평선과 넘실대는 파도만이 존재한다. 바다와 하나가 되는 느낌, 나와 외부 세계의 경계가 흐릿해지며 "자아의 온전함이 상실 되"는 이 초월적인 체험은 우리가 극장에서 영화를 보는 경험과 유사한 구석이 있다. 영화를 보면서 대양의 느낌을 회복할 수 있다면, 우리는 영화를 통해 우리가 "이 세상 밖으로 떨어질 수 없"음을, 우리가 "완전히 그 안에 있"음을 확인할 수도 있을 것이다.

이 책에 모자람이 있다면 그것은 온전히 역자의 탓이다. 책을 번역하는 동안 지지와 도움을 아끼지 않아준 저자에게, 책의 문제의식에 공감해주시고 믿음을 보여주신 현실문화 김수기 대표님께 감사의 말씀을 전한다.

1장 David Gatten, *What the Water Said*, 1997-2007. Courtesy of the artist.
Tacita Dean, *The Green Ray*, 2001, 16mm colour film, silent, 2½ minutes, film still. Courtesy the artist; Frith Street Gallery, London and Marian Goodman Gallery New York/Paris/Los Angeles, neugerriemschneider, Berlin and Gladstone Gallery.

2장 Jean Painlevé, Stills from *The Octopus*, 1928, 13minutes. © Les Documents Cinématographiques / Jean Painlevé Archive. Courtesy of Les Documents Cinématographiques

3장 John Grierson, *Drifters*, 1929, 61minutes. Courtesy of the BFI.
Lucien Castaing Taylor and Verena Paravel, *Leviathan*, 2012, 87minutes. Courtesy of Cinema Guild.
Sharon Lockhart, *Double Tide*, 2009, 16mm film(color/sound) transferred to HD 99minutes. © Sharon Lockhart. Courtesy of the artist, neugerriemschneider, Berlin and Gladstone Gallery.
Vittorio de Seta, *Contadini del mare*, 1955, 10minutes. Courtesy of the FONDAZIONE CINETECA DI BOLOGNA.
Jean Epstein, *Finis terrae*, © Gaumont. Courtesy of Gaumont.
Margot Benacerraf, *Araya*, 1959, 90minutes. Courtesy of Milestone Film & Video.
Colin Low, *The Children of Fogo Island*, 1967, 17minutes. Courtesy of the National Film Board of Canada.

4장 Mathieu Kleyebe Abonnenc, *Le Passage de milieu*, 2006, 9minutes 40seconds. Coutesy of Marcelle Alix (Paris).
Peggy Ahwesh, *The Blackest Sea*, 2016, 10minutes. Courtesy of the artist and Microscope Gallery, New York.
John Akomfrah, *Vertigo Sea*, 2015, Three channel HD colour video installation, 7.1sound 48minutes 30seconds. Smoking Dogs Films; Courtesy Smoking Dogs Films and Lisson Gallery.

5장 Allen Sekula / Noél Burch, *The Forgotten Space* (still of grid of shipping containers), 2010, 112minutes. Courtesy photo's Doc.Eye Film, Amsterdam, The Netherlands.

CAMP, *From Gulf to Gulf to Gulf*, 2013, 83minutes. Courtesy of the artist.

G. Anthony Svatek, *.TV*, 2017, 22minutes. Courtesy of the artist.

지은이 에리카 발솜 Erika Balsom

킹스 칼리지 런던 소속 학자이자 평론가로, 영화와 미술의 교차점을 연구하며 광범위한 저술활동을 해왔다. 『텐 스카이스 TEN SKIES』(2021), 『고유성 이후: 영화와 비디오아트 유포의 역사 After Uniqueness: A History of Film and Video Art in Circulation』(2017), 『현대 미술에서 영화 전시하기 Exhibiting Cinema in Contemporary Art』(2013)를 집필했다. 2022년 힐라 펠렉과 함께 베를린 세계 문화의 집 Haus der Kulturen der Welt에서 «주인 없는 영토: 페미니스트 세계 만들기와 무빙 이미지 No Master Territories: Feminist Worldmaking and the Moving Image» 전을 큐레이션했으며, 동명의 책을 공동 편집했다. 『아트포럼 Artforum』, 『시네마스코프 Cinema Scope』, 『사이트 앤 사운드 Sight and Sound』 등에 주기적으로 기고한다.

옮긴이 손효정

골드스미스 유니버시티 오브 런던에서 미디어와 사회학 학사 학위를, 킹스 칼리지 런던에서 영화학 석사 학위를 받았다. 차이밍량과 라브 디아즈의 사례를 중심으로 갤러리에서 전시되는 슬로우 시네마에 대한 석사 논문을 썼다.

대양의 느낌: 영화와 바다

초판 2024년 3월 5일
지은이 에리카 발솜
옮긴이 손효정
펴낸이 김수기
디자인 신덕호
펴낸곳 현실문화연구
등록 1999년 4월 23일 / 제2015-000091호
주소 서울시 은평구 불광로 128 배진하우스 302호
전화 02-393-1125 / 팩스 02-393-1128 / 전자우편 hyunsilbook@daum.net
ⓗ blog.naver.com/hyunsilbook ⓕ hyunsilbook ⓣ hyunsilbook

ISBN 978-89-6564-297-8 (03600)